수채 색연필
일러스트

물감 없이 즐기는 수채화

수채 색연필 일러스트

최윤희 지음

미디어샘

2step 수채 색연필 일러스트

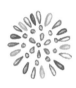

저는 수채 색연필을 좋아해요. 평소 그리기를 좋아한다면 들어봤을 거예요. 주변에서 쉽게 접할 수 있는 매력적인 도구예요. 색연필처럼 자유롭게 선을 그릴 수 있고 수채화처럼 투명한 느낌을 표현할 수 있죠. 수채 색연필로 그림을 그린 다음에 물붓으로 터치만 해주면 수채물감으로 그린 듯 물 번짐 효과가 생기는 마술 같은 도구죠. 수채 색연필과 붓만 있으면 언제 어디서나 수채화를 즐길 수 있답니다.

《수채 색연필 일러스트》에는 일상생활에서 만나는 다양한 소품 등을 일러스트 도안으로 옮겼어요. 365일 수채 색연필 일러스트를 즐겨보았으면 하는 마음에서 1월부터 12개월까지 어울리는 도안끼리 묶었습니다.

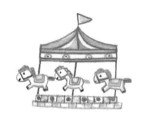

수채 색연필로 그린다. 물붓으로 칠한다. 2 STEP이면 누구나 간단하게 그림을 완성할 수 있어요. 낙서하듯 천천히 따라 그리다 보면 어느 새 수채 색연필의 매력에 푹 빠질 거예요. 조급해하지 말고 천천히 즐기면서 그려보세요. 손을 움직이는 대로 그림이 완성되는 것만으로도 즐거워질 거예요.

수채 색연필 일러스트로 소품을 꾸밀 수도 있어요. 밋밋하고 무던한 소품을 수채 색연필 일러스트로 색을 입혀보세요. 따뜻한 감성으로 물들여 소중한 이에게 선물해보면 어떨까요?
주변 사물부터 그려도 돼요. 여행지에서 만난 친구 얼굴, 사랑스러운 반려견, 좋아하는 꽃, 맛있는 음식… 모든 게 훌륭한 일러스트 도안이 돼요. 주저 말고 그려보세요. 수채 색연필 일러스트를 즐기는 데 도움이 되었으면 좋겠습니다.

최윤희

CONTENTS

Chapter.1

수채 색연필 일러스트

START

Chapter.2

수채 색연필 일러스트

HIGHLIGHT

Chapter.3

수채 색연필 일러스트

FINALE

Lovely
Watercolor Pencils!

수채 색연필은 물에 잘 녹고 쉽게 번져 수채물감으로 그린 듯하게 표현할 수 있는 매력적인 도구입니다. 일반 색연필과 크기가 같아서 휴대하기에도 좋고 초보자도 부담 없이 사용할 수 있습니다. 유성 색연필에 비해 색이 흐리고 강도가 약하지만 색을 혼합하고 덧칠하기 좋습니다. 물을 살짝만 묻혀도 투명한 수채물감 효과를 표현할 수 있답니다. 수채 색연필로 그린 일러스트는 촉촉하고 감성적인 매력이 있어요. 수채 색연필로 멋진 작품을 뽐내보세요.

수채 색연필 종류

대표적인 브랜드로는 프리즈마, 파버카스텔, 스테들러 등이 있습니다. 심이 견고한지, 색이 부드럽고 진한지, 물에 잘 녹는지, 색이 선명한지 등을 살펴보고 자신이 보았을 때 자연스럽게 표현된다고 판단되는 브랜드를 선택하면 됩니다. 처음부터 색상이 많은 제품을 선택하기보다 기본색인 24색 세트로 그리다가 추가로 구매하는 것이 좋습니다.

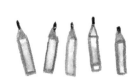

수채 색연필 사용법

색연필은 손에 힘을 주는 강도에 따라서 선 굵기가 달라집니다. 가늘고 연하게 작업하고 싶을 때는 연필심을 뾰족하게 깎아서 손에 힘을 빼고 그려주세요. 굵고 진하게 표현하고 싶을 때는 뭉툭하게 깎아서 손에 힘을 주고 그려주세요. 강약을 조절해주면 그림이 더욱 자연스러워집니다.

강함 약함

수채 색연필 수정

수채 색연필은 지우개로 지울 수 있습니다. 스케치를 수정하고 싶으면 종이가 찢어지지 않게 살살 문지르며 지워주세요.

도구 소개

워터 브러시 펜(물붓)

대표적인 브랜드로는 펜텔 아쿠아, 사쿠라 등이 있습니다. 앞부분이 붓이고 뒷부분은 물을 넣을 수 있는 공간이 있는 펜입니다. 물을 채우고 살짝 누르면 붓끝으로 물이 한 방울씩 나옵니다. 붓을 적셔가며 칠하면 됩니다. 사용법이 쉽고 휴대가 간편합니다. 물붓이 없으면 작은 수채화 붓 4호나 5호로 대체해도 됩니다.

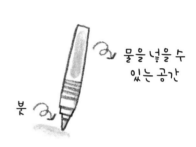

물을 넣을 수 있는 공간

붓

수채화 전용지

수채화 특유의 물에 번지는 효과를 살리고 싶으면 수채화 전용지에 그려보세요. 수채 색연필이라고 해서 반드시 수채화 전용지를 사용할 필요는 없습니다. 종이마다 번짐 정도가 다르고 그에 따른 느낌이 다르니까요. A4 용지, 색지, 재생지, 엽서, 스케치북 등 다양한 종류의 종이에 그리다 보면 취향에 맞는 종이를 발견할 거예요.

색연필 깎기

색연필은 일반 연필깎이를 사용해도 괜찮습니다. 칼로 직접 깎아도 되고요. 다만 수채 색연필은 유성 색연필에 비해서 강도가 약해 잘 부러지므로 주의하세요.

휴지

물붓이나 붓으로 물 농도를 조절할 때에 휴지가 필요합니다. 휴지에 붓을 찍어가면서 농도를 조절해보세요.

Decorate to
Watercolor
Pencils

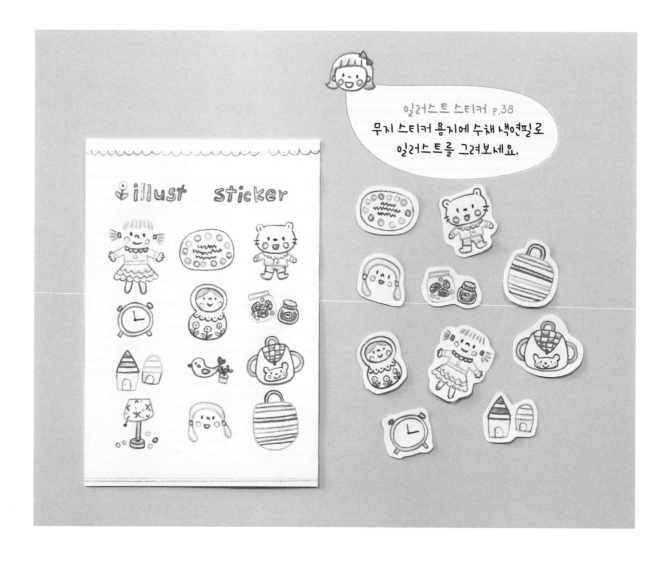

일러스트 스티커 p.38
무지 스티커 용지에 수채 색연필로
일러스트를 그려보세요.

illust sticker

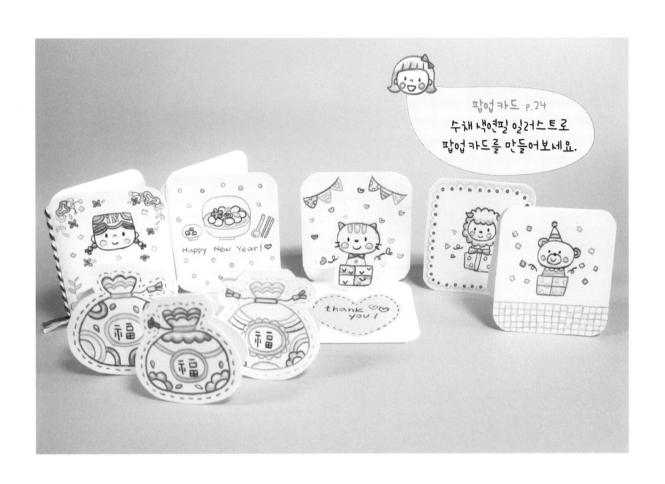

팝업카드 p.24
수채 색연필 일러스트로
팝업 카드를 만들어보세요.

선물 포장과 태그 p.29
소중한 이에게 줄 선물을 수채
색연필 일러스트로 꾸며보세요.

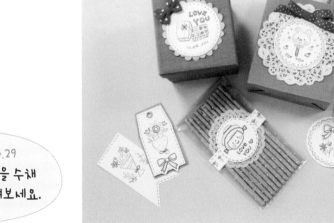

달력 p.54
즐거웠던 추억, 기억해야
할 이벤트 등을 일러스트로
표시해보세요.

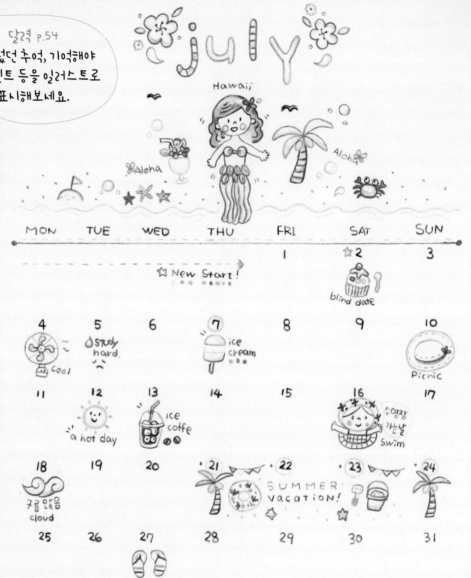

july

Hawaii

Aloha Aloha

MON	TUE	WED	THU	FRI	SAT	SUN
				1	☆2 blind date	3
☆ New Start!						
4 cool	5 study hard.	6	7 ice cream	8	9	10 Picnic
11	12 a hot day	13 ice coffe	14	15	16 수영장 가는날 Swim	17
18 구름많음 cloud	19	20	21	22 SUMMER vacation!	23	24
25	26	27 recharge	28	29	30	31

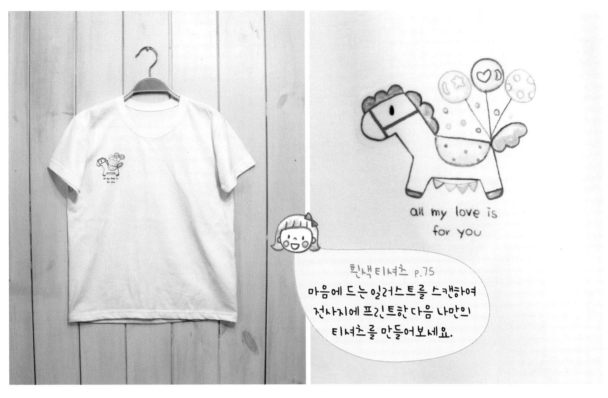

all my love is
for you

흰색티셔츠 p.75
마음에 드는 일러스트를 스캔하여
전사지에 프린트한 다음 나만의
티셔츠를 만들어보세요.

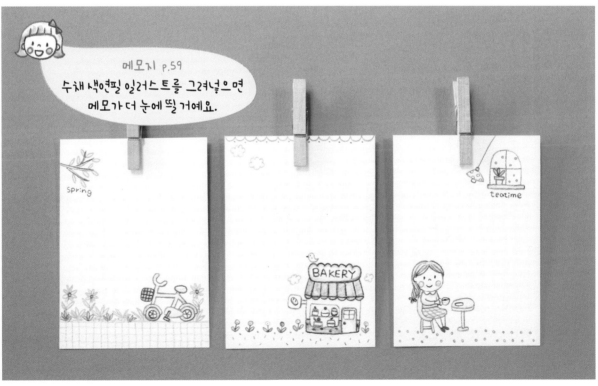

메모지 p.59
수채 색연필 일러스트를 그려넣으면
메모가 더 눈에 띌 거예요.

spring

BAKERY

teatime

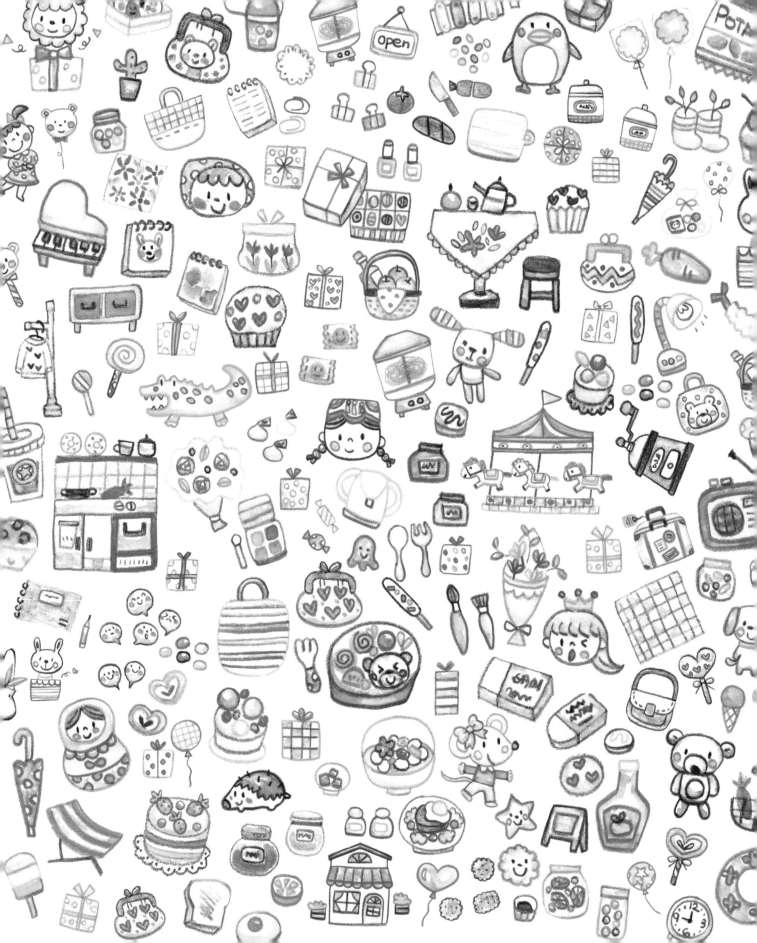

Chapter.1

수채 색연필 일러스트

START

윤곽을 그린 다음 색칠하거나 붓으로 번짐 효과를 주는 방법을 추천합니다.
수채 색연필의 장점을 살릴 수 있고 간단해서 따라하기 좋거든요.
윤곽은 한 번에 그려주어야 완성했을 때 더 깔끔한 인상을 줍니다.

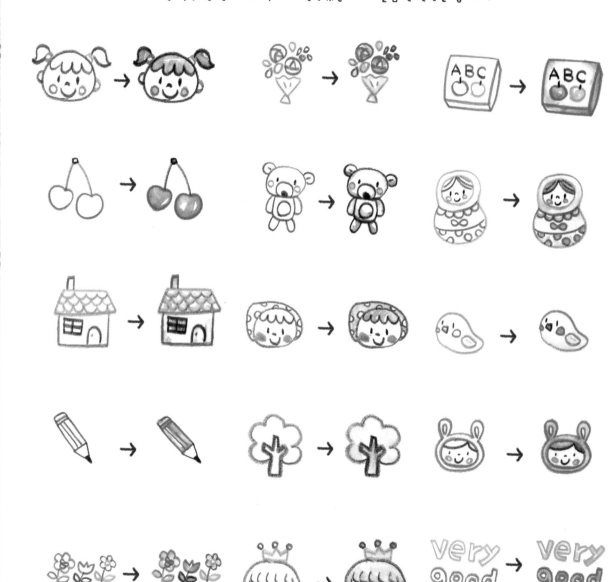

둘! 소품 그리기

일상에는 일러스트 도안으로 어울리는 소품이 참으로 많답니다.
케이크, 찻잔, 인형, 신발, 과일, 펜 등등 사물의 특징을 잡아 단순하게 옮겨 그리면
멋진 일러스트 도안이 돼요. 이제 물붓으로 슥슥 칠해주기만 하면 완성이에요!

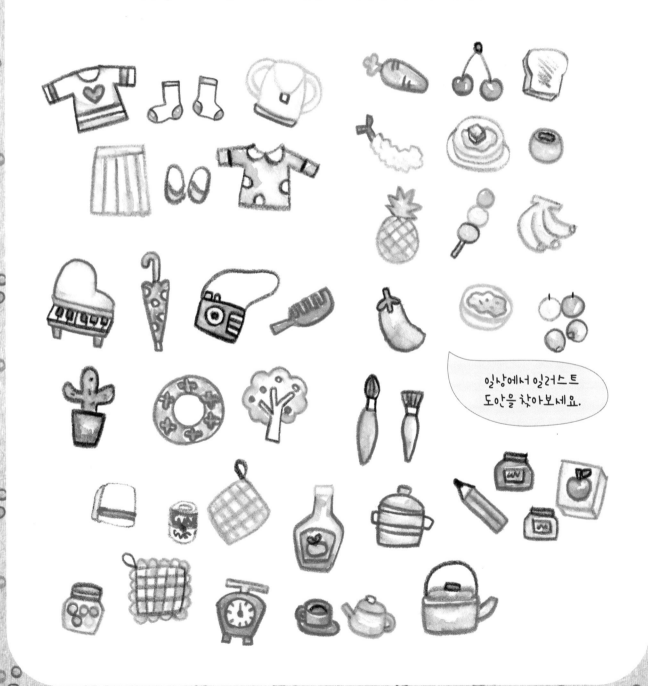

일상에서 일러스트
도안을 찾아보세요.

셋! 인물 그리기

인물의 헤어스타일, 표정, 나이 등을 일러스트로 자유롭게 표현해보세요.

헤어스타일

표정

나이

외국인

신체비율 비교

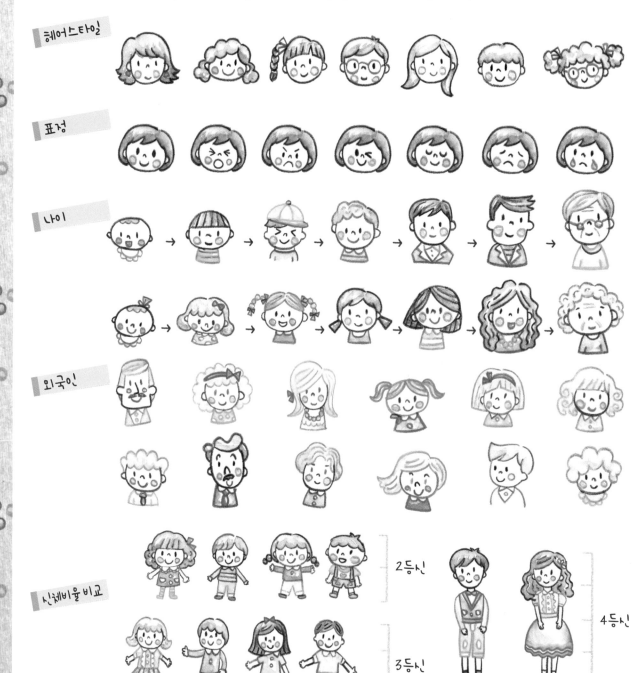

2등신

3등신

4등신

넷!동물 그리기

동물의 특징을 잡아 일러스트로 간단하게 표현해보세요.

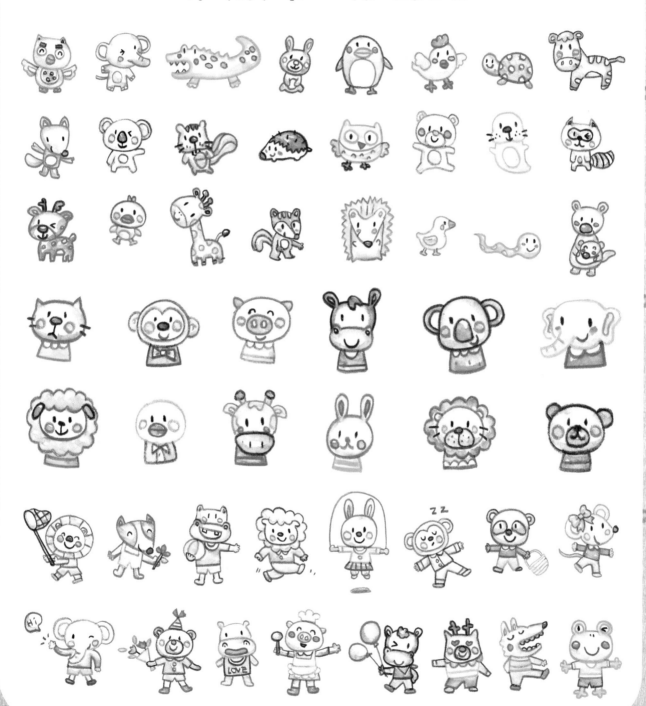

다섯! 글자와 숫자 그리기

글자와 숫자도 훌륭한 일러스트 도안이랍니다.
영어단어의 알파벳마다 색을 바꿔 그리거나
단어와 어울리는 그림을 함께 그리면 좋아요.

BIRTHDAY HAPPINES

icecream flower

cherries special Party

cookie tree Hello Love

Smile Thank you

1234
5678
90

사랑해 잘했어

소망 땡큐 생일

괜찮아

여친! 말풍선과 프레임 그리기

일러스트를 그린 다음 말풍선을 더해 메시지를 담아보세요.
친구에게 건네는 쪽지에 활용하면 좋아요. 아래 예시 그림은 작게 그린 그림이에요.

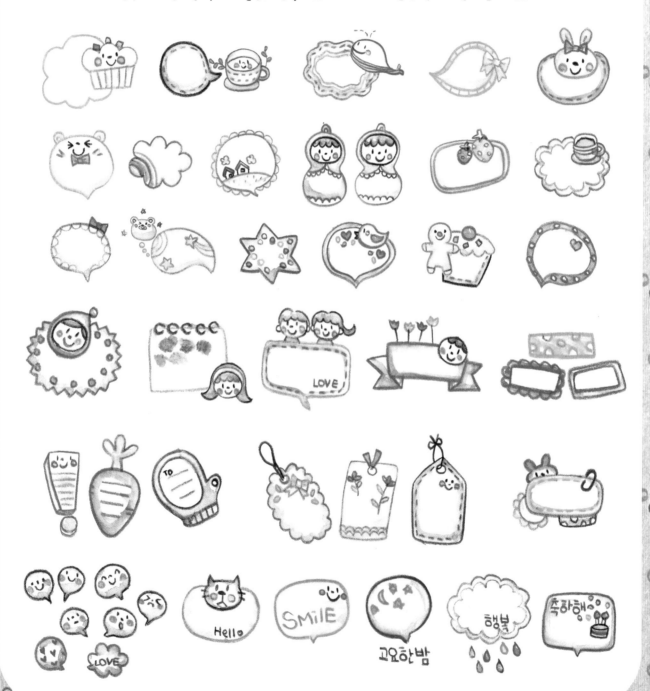

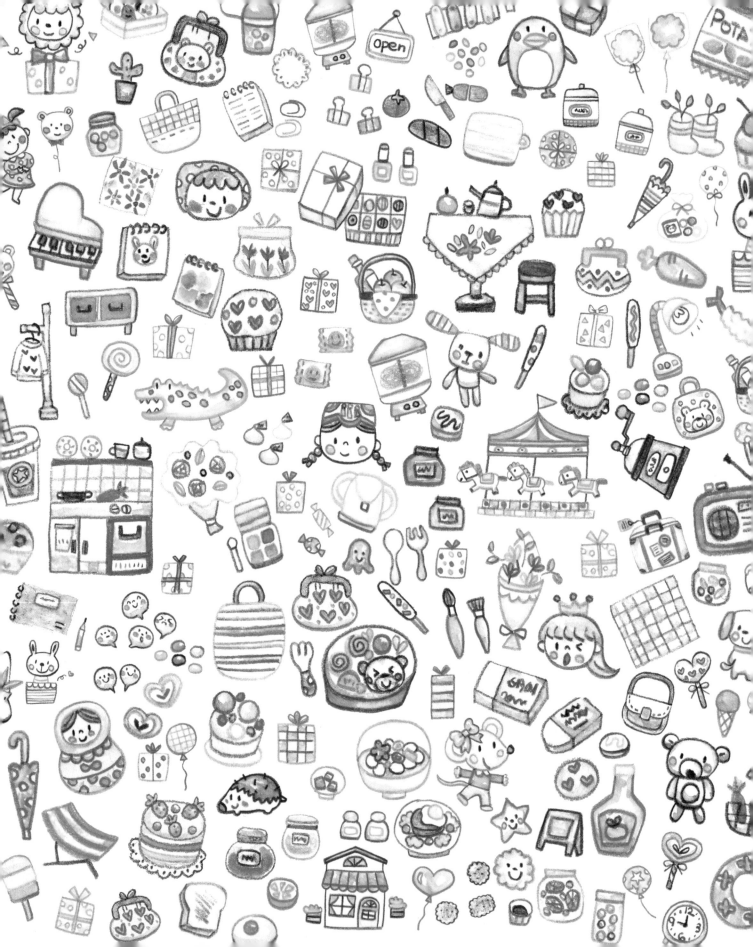

Chapter.2

수채 색연필 일러스트

HIGHLIGHT

January

새해 첫날 아침, 설빔을 입고 어른들께 세배를 드려요. 덕담을 듣고 세배돈은 복주머니에 넣어요.
오순도순 둘러앉아 맛있는 떡국을 먹어요. 빳빳한 캘린더에 중요한 날을 표시해요.
소중한 사람에게 편지를 써도 좋겠죠? "올해에도 좋은 인연 이어가자!" 하고요.

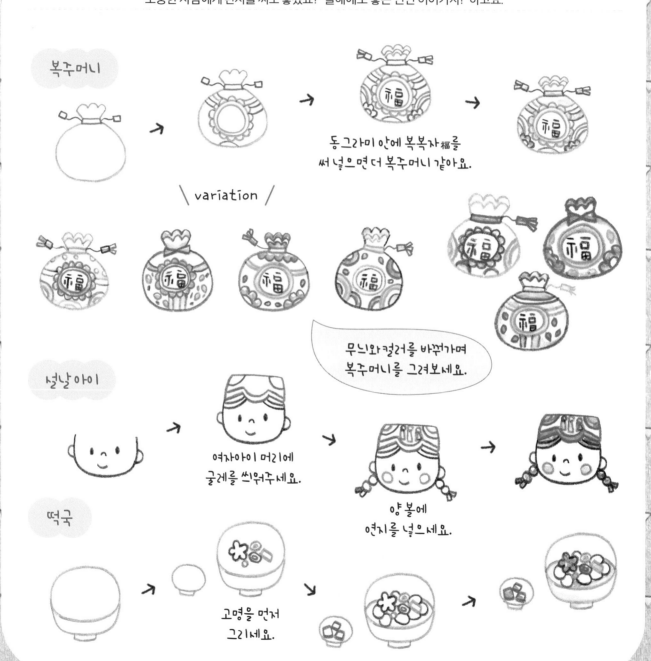

복주머니

동그라미 안에 복복자福를
써 넣으면 더 복주머니 같아요.

\ variation /

무늬와 컬러를 바꿔가며
복주머니를 그려보세요.

설날아이

여자아이 머리에
굴레를 씌워주세요.

양 볼에
연지를 넣으세요.

떡국

고명을 먼저
그리세요.

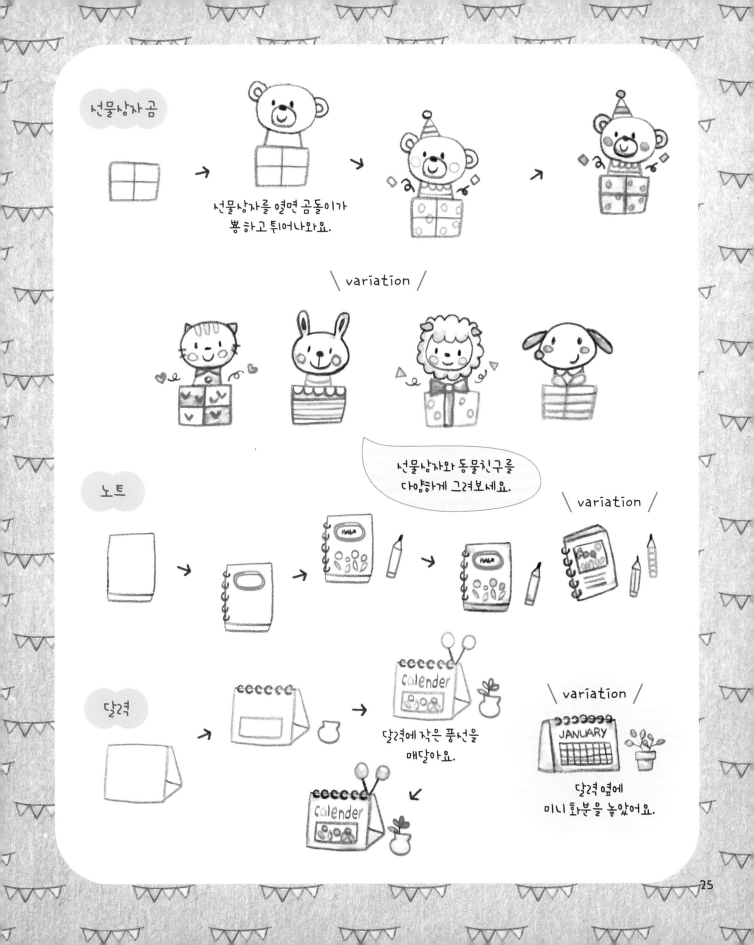

선물상자 곰

선물상자를 열면 곰돌이가
뽕 하고 튀어나와요.

\ variation /

선물상자와 동물친구를
다양하게 그려보세요.

노트

\ variation /

달력

달력에 작은 풍선을
매달아요.

\ variation /

달력 옆에
미니 화분을 놓았어요.

선물상자 크기와 포장지를
바꿔서 그려보세요.

\ variation /

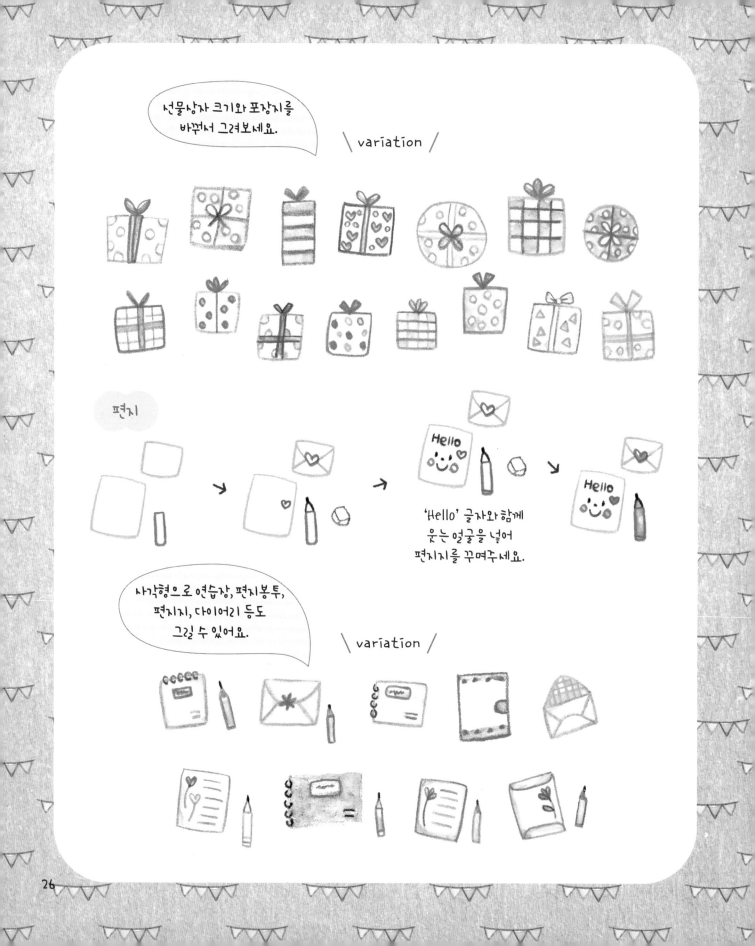

편지

'Hello' 글자와 함께
웃는 얼굴을 넣어
편지지를 꾸며주세요.

사각형으로 연습장, 편지봉투,
편지지, 다이어리 등도
그릴 수 있어요.

\ variation /

목걸이

펜던트부터
그리세요.

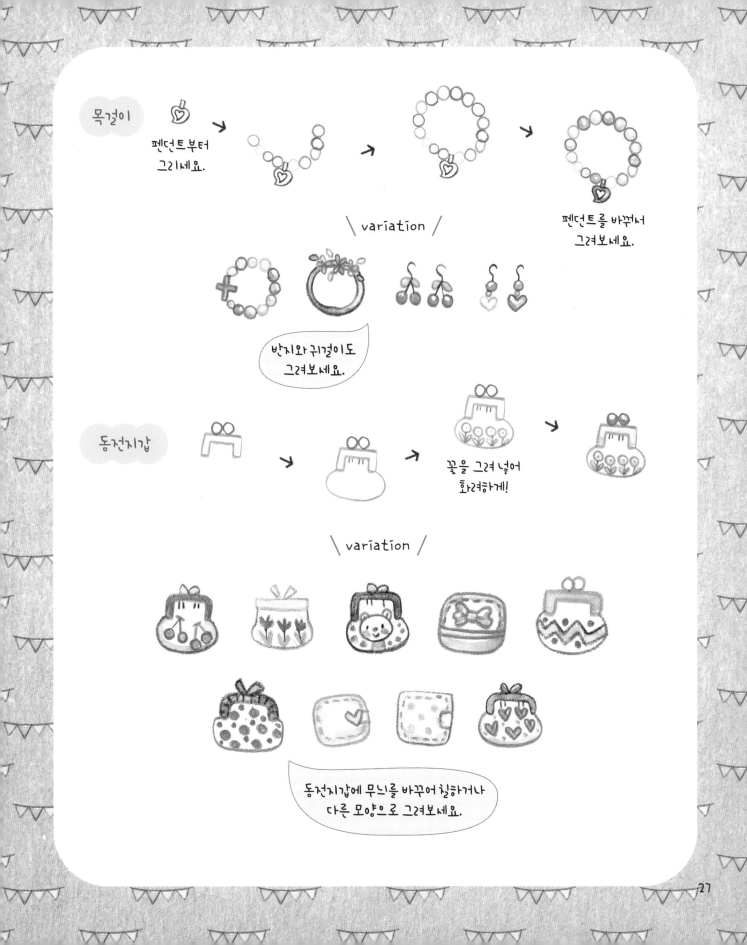

펜던트를 바꾸어서
그려보세요.

\ variation /

반지와 귀걸이도
그려보세요.

동전지갑

꽃을 그려 넣어
화려하게!

\ variation /

동전지갑에 무늬를 바꾸어 칠하거나
다른 모양으로 그려보세요.

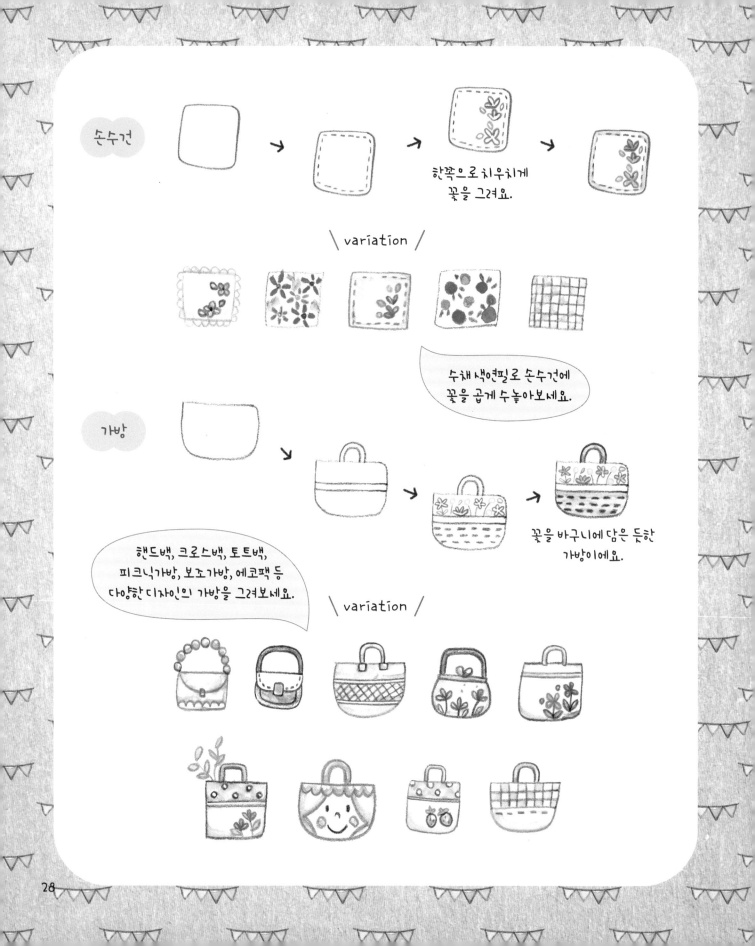

손수건

한쪽으로 치우치게
꽃을 그려요.

\ variation /

수채 색연필로 손수건에
꽃을 곱게 수놓아보세요.

가방

꽃을 바구니에 담은 듯한
가방이에요.

핸드백, 크로스백, 토트백,
피크닉가방, 보조가방, 에코백 등
다양한 디자인의 가방을 그려보세요.

\ variation /

February

2월에는 왠지 달콤한 디저트가 생각나요.
밸런타인데이 즈음 예쁘게 포장된 초콜릿이나 사탕이 보여서 그런 걸까요?
교복이나 학용품을 챙기며 새학년을 준비하는 달이기도 해요.

\ variation /

초코머핀

머핀 위 장식부터
그려주세요.

초콜릿상자

칸마다 다른 모양, 다른 색으로
그리면 더욱 다채로워요.

동물 막대사탕

다양한 모양의 막대사탕을
그려보세요.

\ variation /

좋아하는 친구에게 건넬 초콜릿은
하트 모양 상자에 담는 게 좋겠죠?

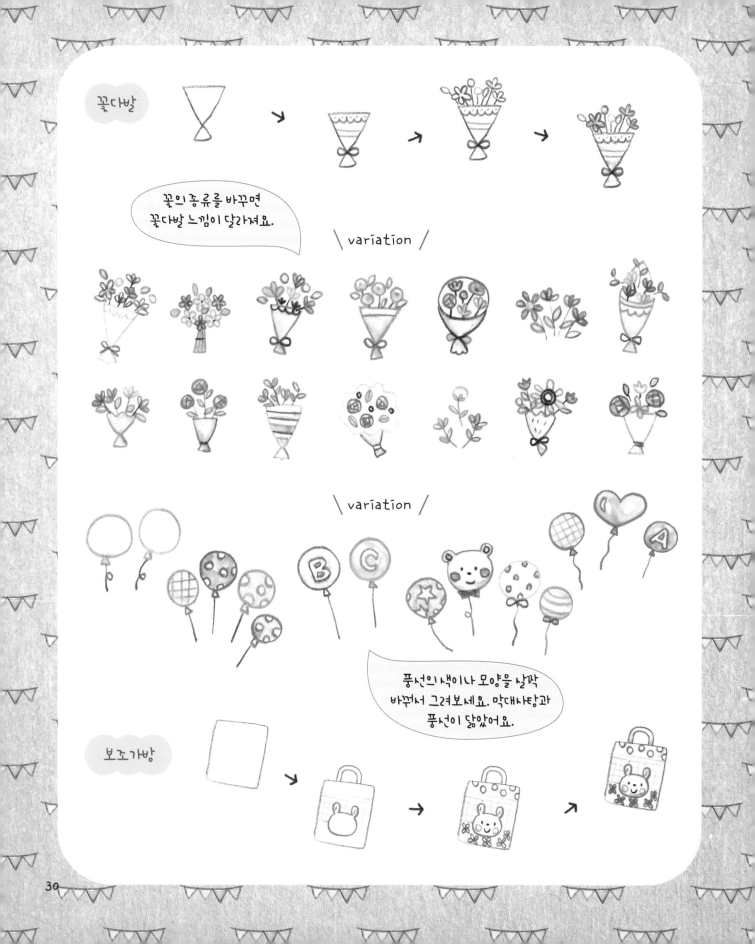

꽃다발

꽃의 종류를 바꾸면
꽃다발 느낌이 달라져요.

\ variation /

\ variation /

풍선의 색이나 모양을 살짝
바꿔서 그려보세요. 막대사탕과
풍선이 닮았어요.

보조가방

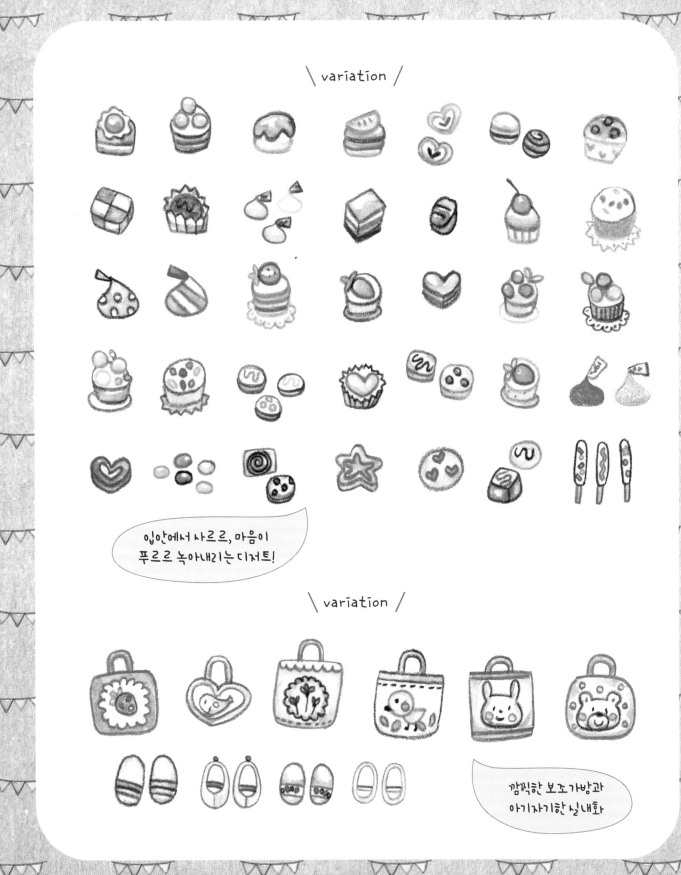

입안에서 사르르, 마음이
푸르르 녹아내리는 디저트!

\ variation /

깜찍한 보조가방과
아기자기한 실내화

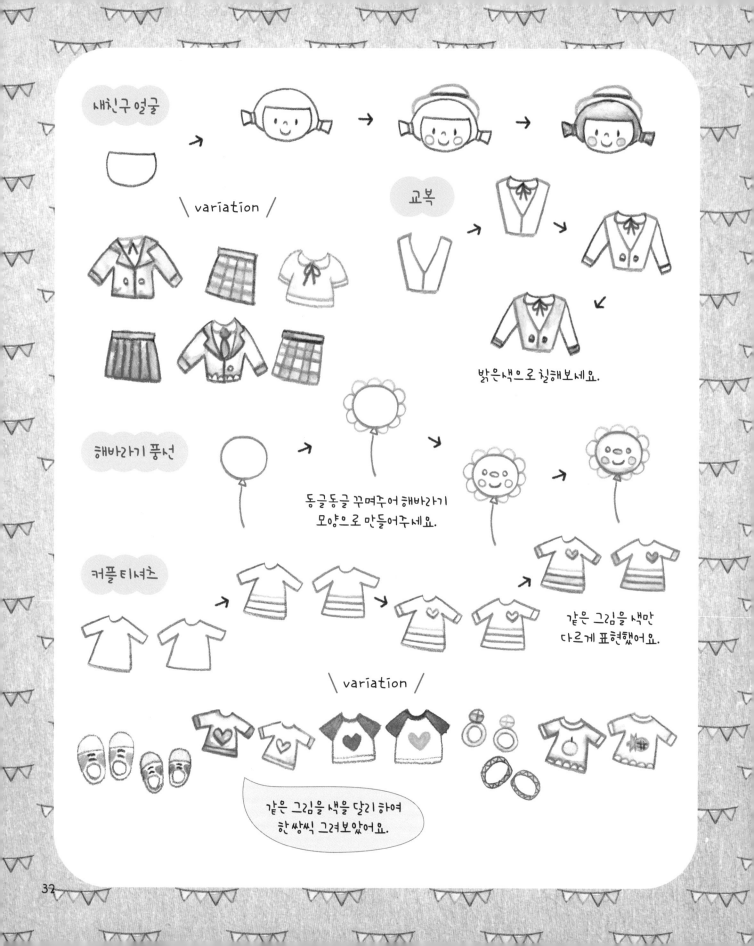

새친구 얼굴

\ variation /

교복

밝은색으로 칠해보세요.

해바라기 풍선

동글동글 꾸며주어 해바라기
모양으로 만들어주세요.

커플티셔츠

같은 그림을 색만
다르게 표현했어요.

\ variation /

같은 그림을 색을 달리하여
한 쌍씩 그려보았어요.

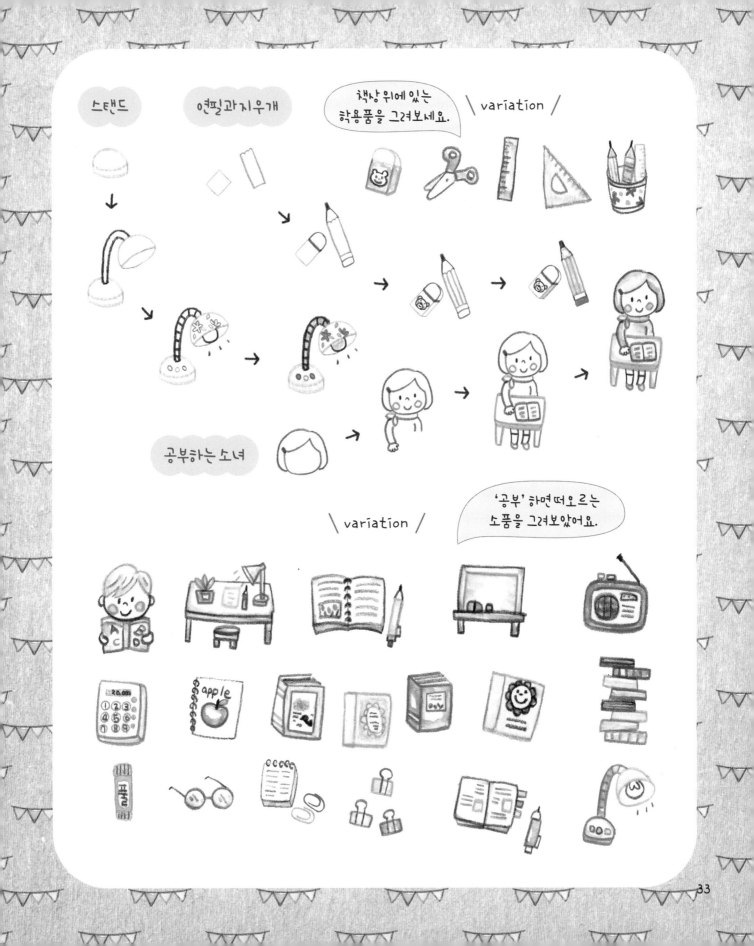

스탠드

연필과 지우개

책상 위에 있는
학용품을 그려보세요.

\ variation /

공부하는 소녀

\ variation /

'공부' 하면 떠오르는
소품을 그려보았어요.

March

개구리가 겨울잠에서 깨고 파릇파릇 새싹이 돋아나며 화사한 꽃이 피는 봄이 왔어요.
3월에는 새학기가 시작하죠? 봄비가 내려 우산을 써도 발걸음은 가벼워요. '처음'은 항상 설레어요.

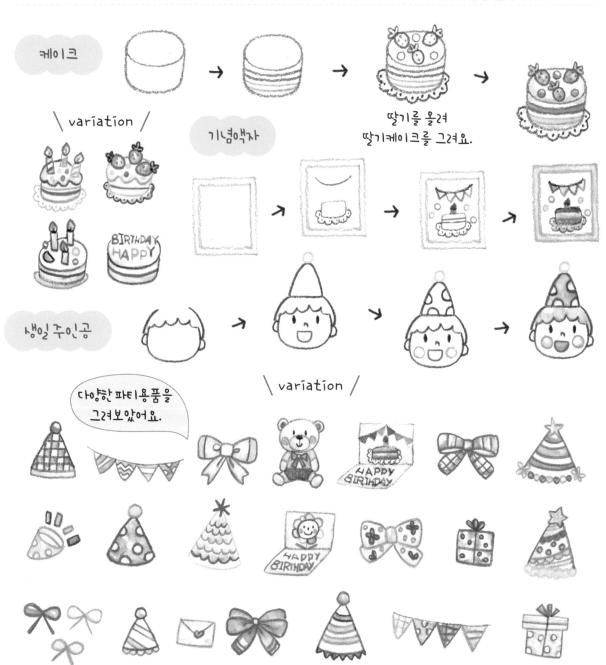

케이크

땅기를 올려
땅기케이크를 그려요.

\ variation /

기념액자

생일 주인공

\ variation /

다양한 파티용품을
그려보았어요.

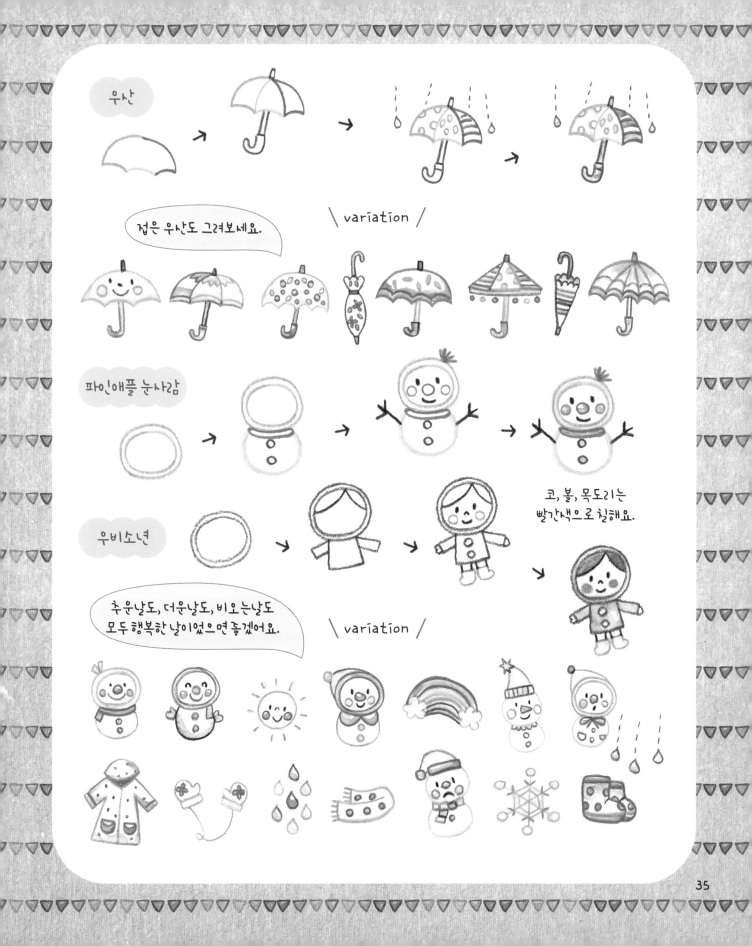

우산

접은 우산도 그려보세요.

\ variation /

파인애플 눈사람

코, 볼, 목도리는
빨간색으로 칠해요.

우비소년

추운날도, 더운날도, 비오는날도
모두 행복한 날이었으면 좋겠어요.

\ variation /

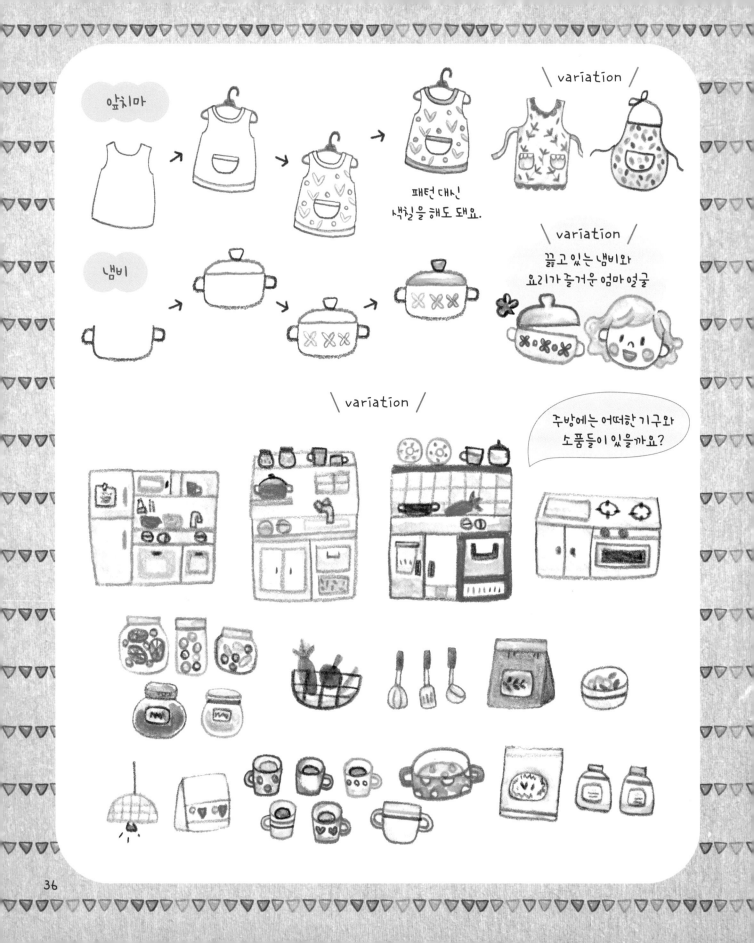

앞치마

\ variation /

패턴 대신
색칠을 해도 돼요.

냄비

\ variation /

끓고 있는 냄비와
요리가 즐거운 엄마 얼굴

\ variation /

주방에는 어떠한 기구와
소품들이 있을까요?

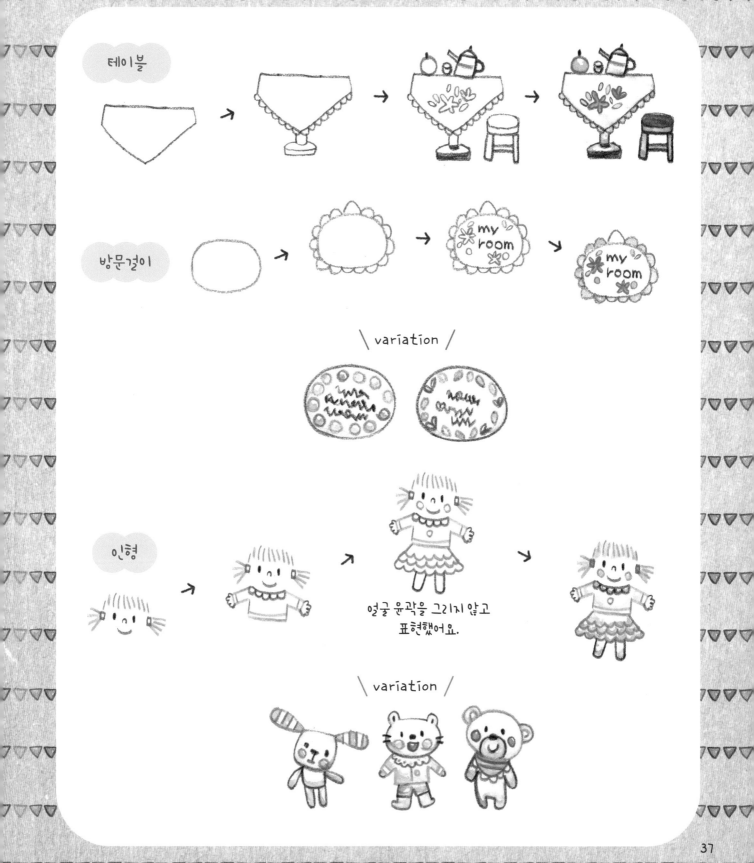

테이블

방문걸이

\ variation /

인형

얼굴 윤곽을 그리지 않고
표현했어요.

\ variation /

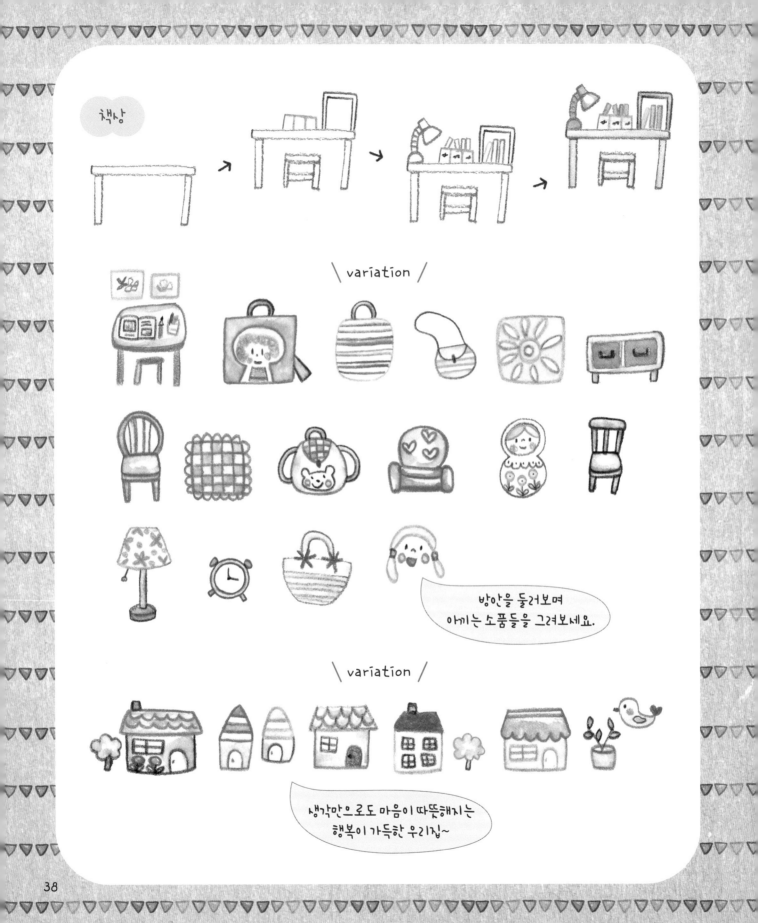

책상

\ variation /

방안을 둘러보며
아끼는 소품들을 그려보세요.

\ variation /

생각만으로도 마음이 따뜻해지는
행복이 가득한 우리집~

April

벚꽃이 흩날리고 알록달록 꽃이 피는 봄! 따스한 햇살과 살랑살랑 부는 봄바람에 기분이 좋아져요.
하늘하늘한 원피스를 입고 손에는 도시락이 든 가방을 들고 소풍을 떠나고 싶은 계절이에요.

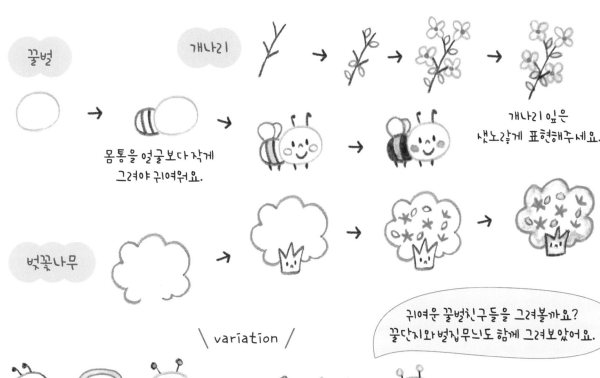

꿀벌

개나리

몸통을 얼굴보다 작게
그려야 귀여워요.

개나리 잎은
샛노랗게 표현해주세요.

벚꽃나무

\ variation /

귀여운 꿀벌친구들을 그려볼까요?
꿀단지와 벌집무늬도 함께 그려보았어요.

\ variation /

나비

 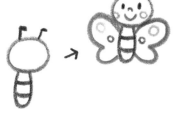

나비도 꿀벌처럼 몸통을 얼굴보다
작게 그려야 귀여워요.

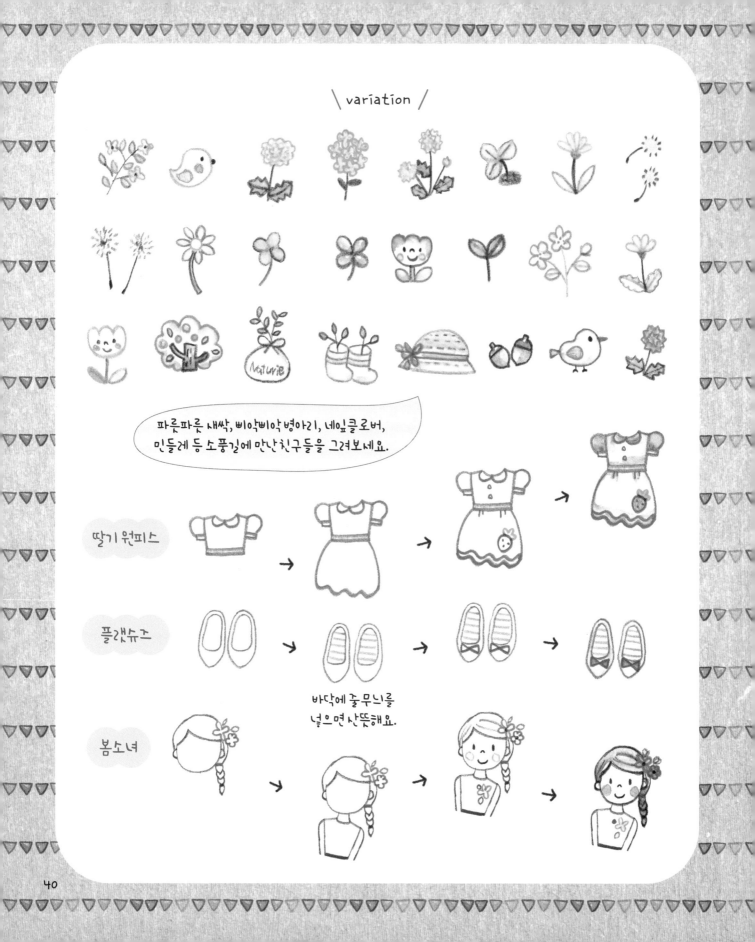

\ variation /

파릇파릇 새싹, 삐약삐약 병아리, 네잎클로버,
민들레 등 소풍길에 만난 친구들을 그려보세요.

딸기 원피스

플랫슈즈

바닥에 줄무늬를
넣으면 산뜻해요.

봄소녀

피크닉 바구니

바구니에
냅킨을 걸어요.

냅킨에 물방울무늬를
넣어 발랄하게!

\ variation /

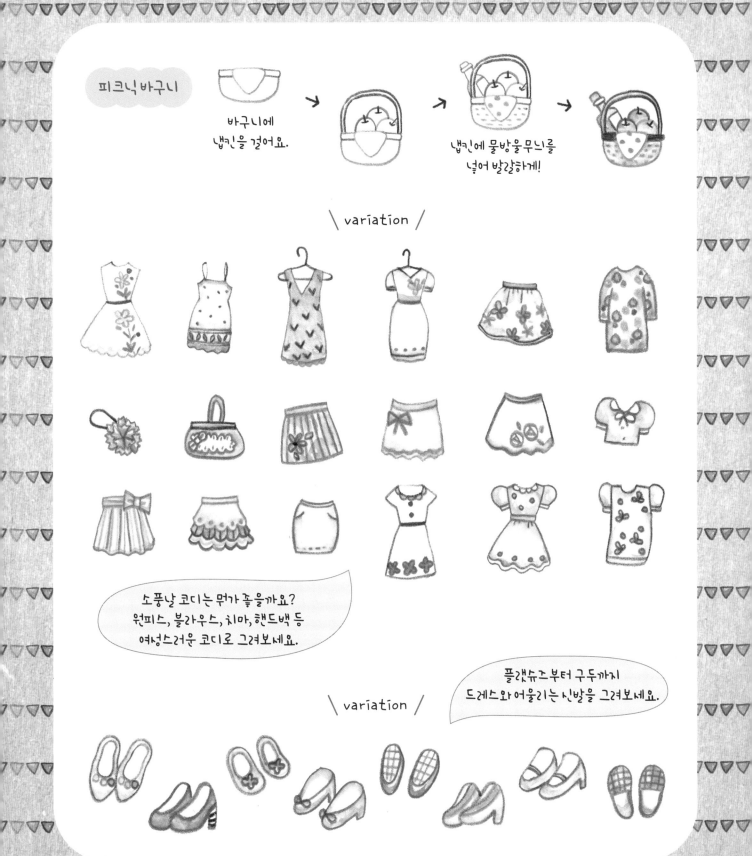

소풍날 코디는 뭐가 좋을까요?
원피스, 블라우스, 치마, 핸드백 등
여성스러운 코디로 그려보세요.

플랫슈즈부터 구두까지
드레스와 어울리는 신발을 그려보세요.

\ variation /

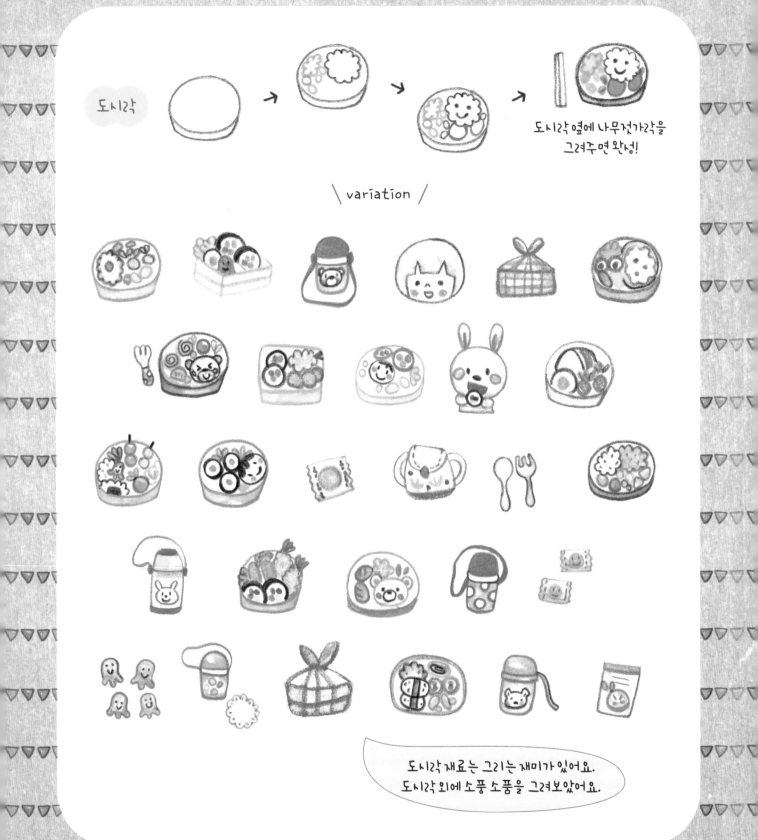

도시락

도시락 옆에 나무젓가락을
그려주면 완성!

\ variation /

도시락 재료는 그리는 재미가 있어요.
도시락 외에 소풍 소품을 그려보았어요.

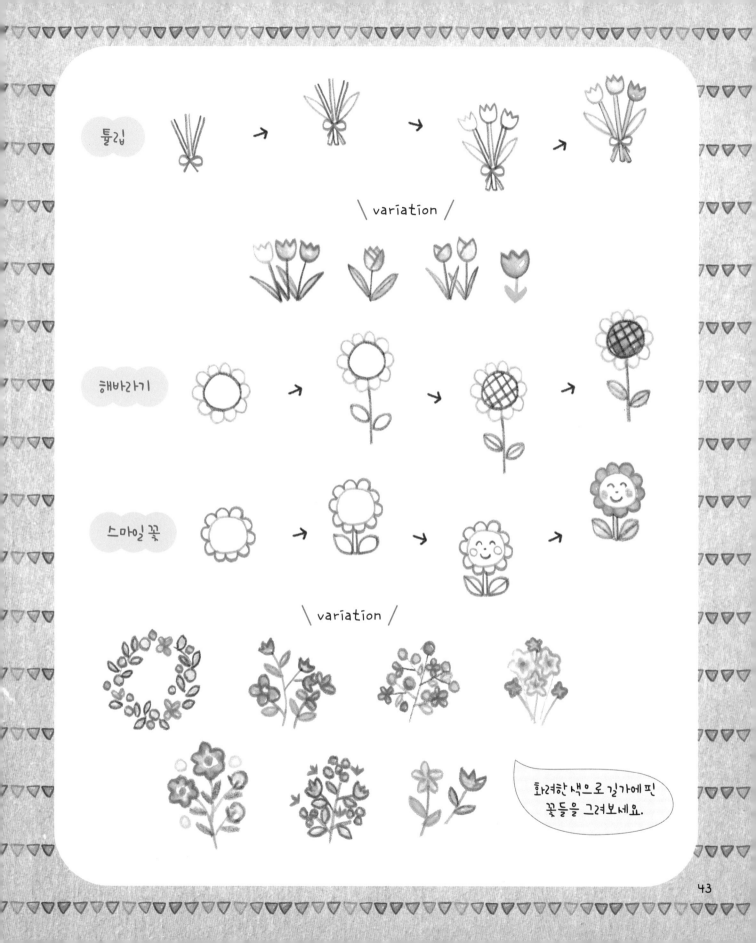

튤립

\ variation /

해바라기

스마일 꽃

\ variation /

화려한 색으로 길가에 핀
꽃들을 그려보세요.

May

5월에는 행사가 많아요. 어린이날, 아이들이 선물을 들고 놀이동산을 뛰어다녀요.
어버이날, 부모님 가슴에 카네이션을 달아드려요. 스승의 날, 선생님께 감사하다고 말해요.

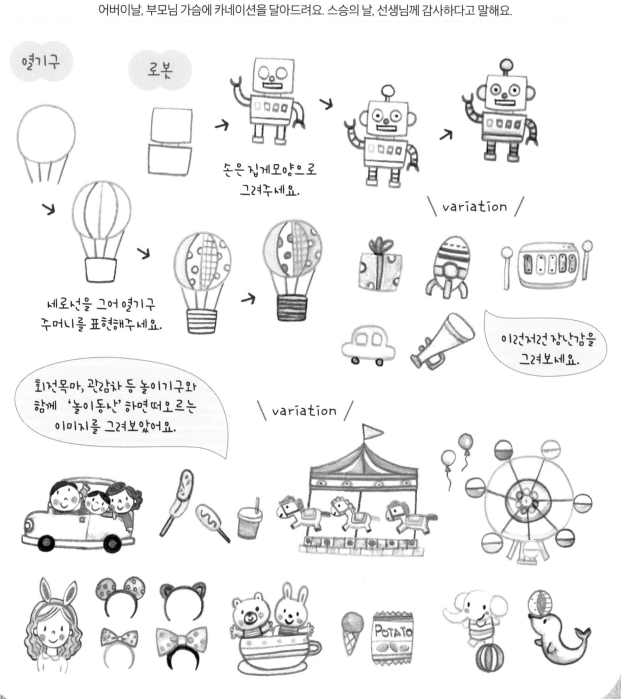

열기구

로봇

손은 집게모양으로
그려주세요.

\ variation /

세로선을 그어 열기구
주머니를 표현해주세요.

이런저런 장난감을
그려보세요.

회전목마, 관람차 등 놀이기구와
함께 '놀이동산' 하면 떠오르는
이미지를 그려보았어요.

\ variation /

POTATO

솜사탕 먹는 아이

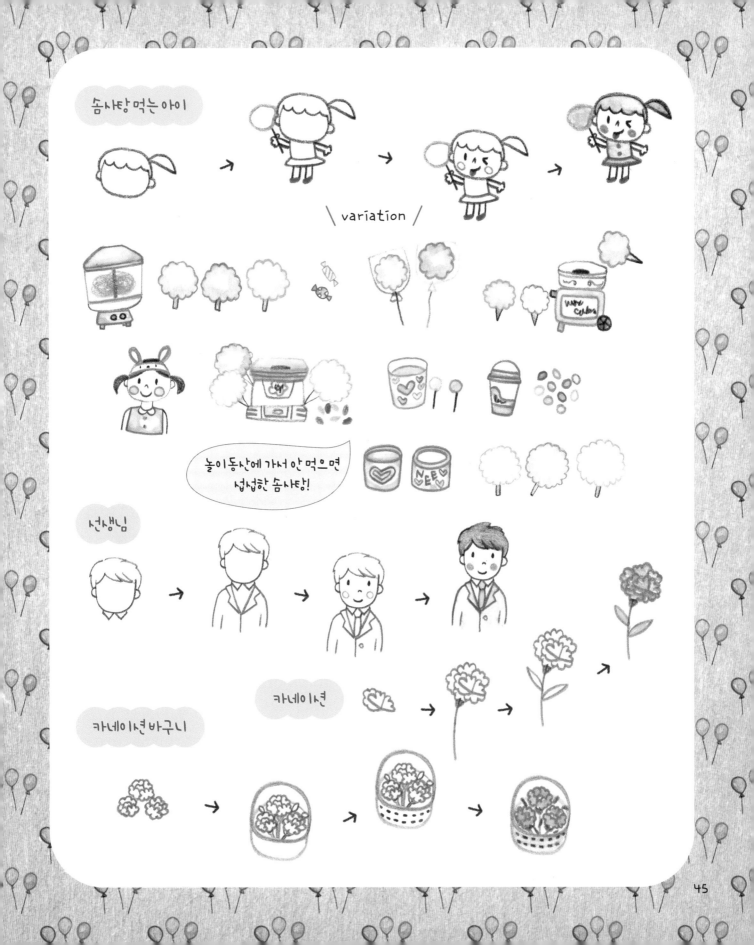

\ variation /

놀이동산에 가서 안 먹으면
섭섭한 솜사탕!

선생님

카네이션

카네이션바구니

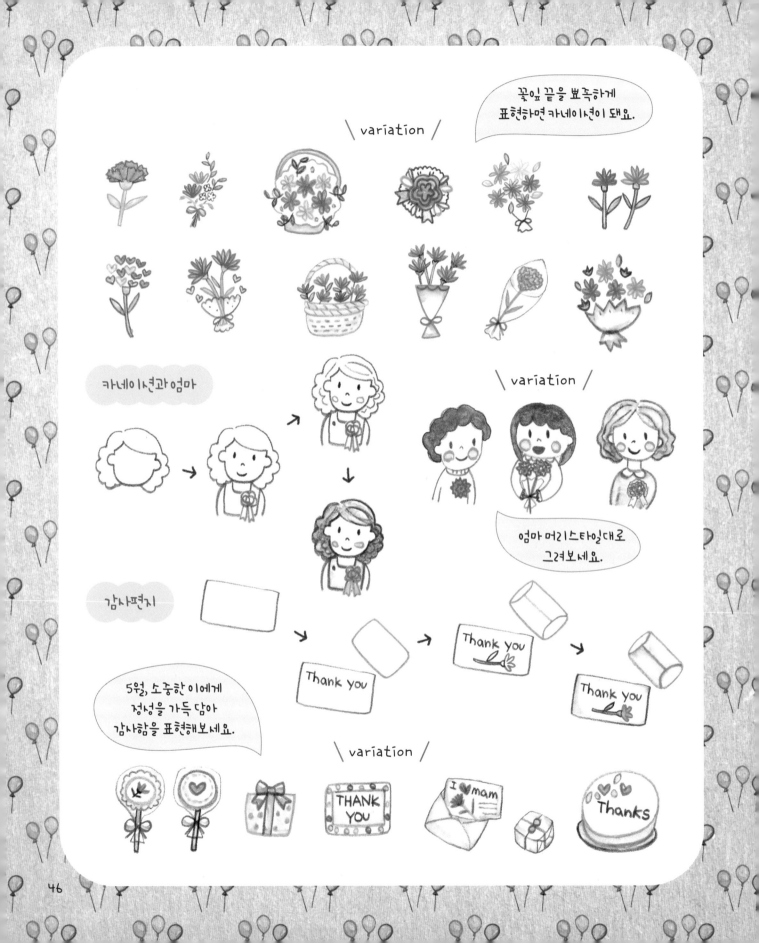

\ variation /

꽃잎 끝을 뾰족하게
표현하면 카네이션이 돼요.

카네이션과 엄마

\ variation /

엄마 머리스타일대로
그려보세요.

감사편지

Thank you

Thank you

5월, 소중한 이에게
정성을 가득 담아
감사함을 표현해보세요.

Thank you

Thank you

\ variation /

THANK YOU

I ♥ mam

Thanks

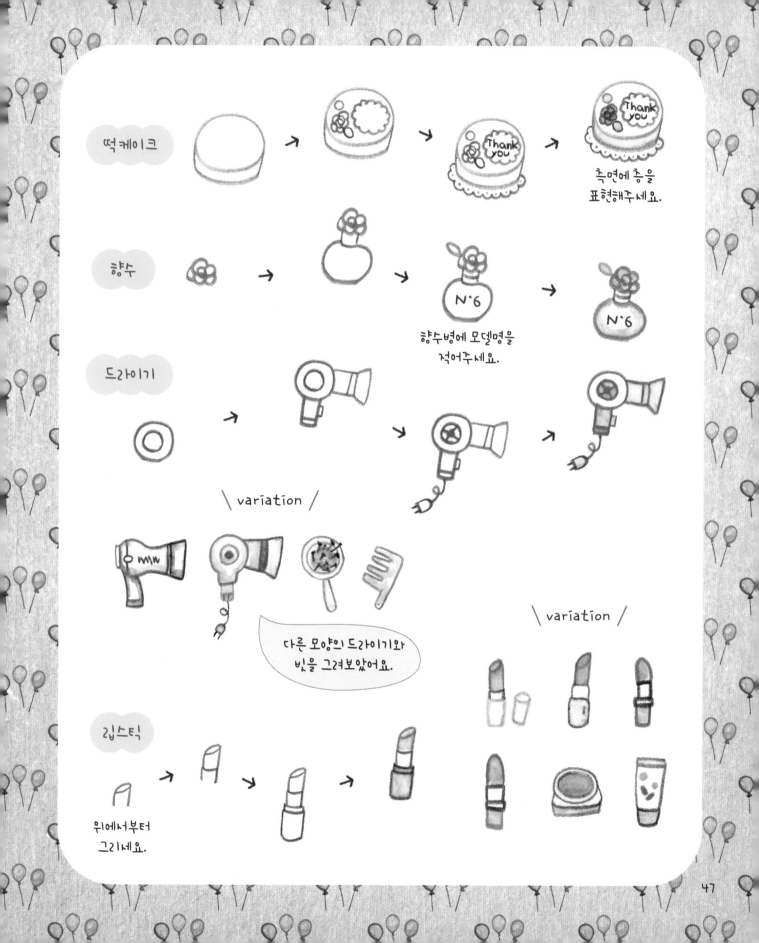

떡케이크

측면에 층을
표현해주세요.

향수

향수병에 모델명을
적어주세요.

드라이기

\ variation /

다른 모양의 드라이기와
빗을 그려보았어요.

\ variation /

립스틱

위에서부터
그리세요.

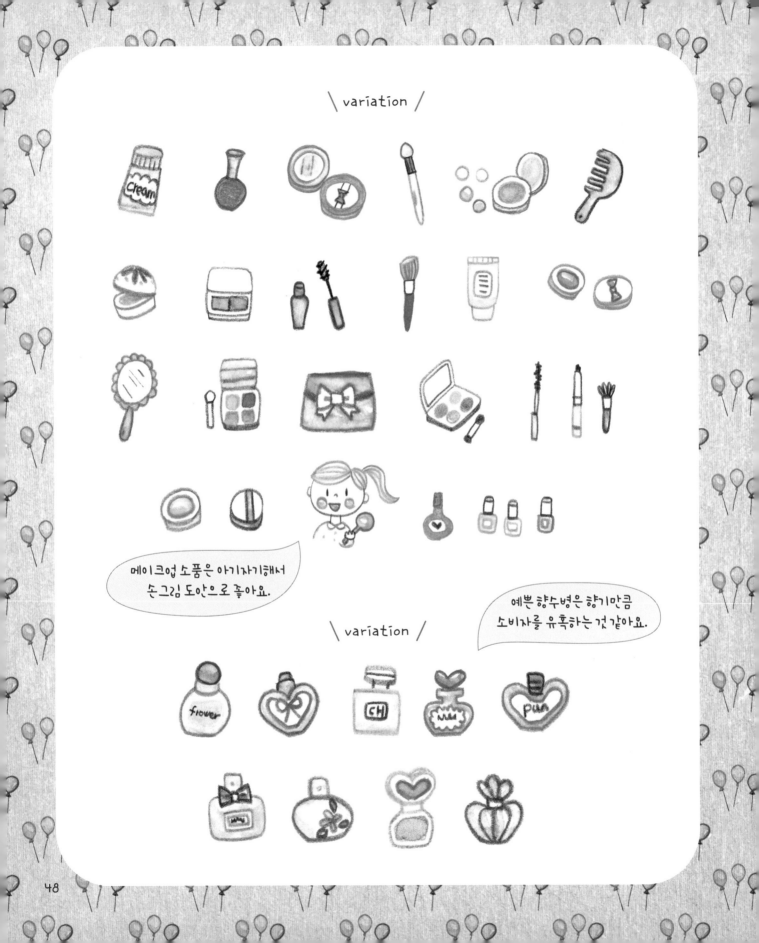

\ variation /

메이크업 소품은 아기자기해서
손그림 도안으로 좋아요.

예쁜 향수병은 향기만큼
소비자를 유혹하는 것 같아요.

\ variation /

June

배드민턴, 캐치볼, 축구 등 햇볕이 더 강렬해지기 전에 야외활동을 해보세요.
기분 좋게 땀 흘리고 나서 아삭아삭 채소를 먹으면 몸이 더욱 가뿐할 거예요.

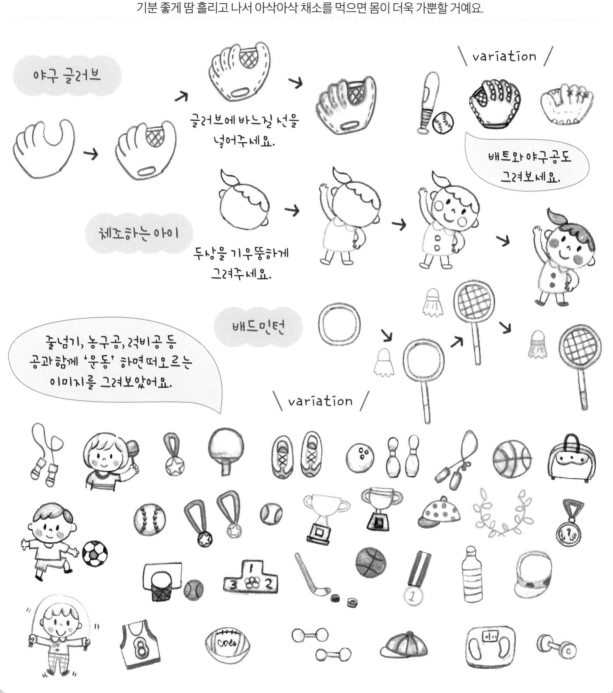

야구 글러브

\ variation /

글러브에 바느질 선을 넣어주세요.

배트와 야구공도 그려보세요.

체조하는 아이

두상을 기우뚱하게 그려주세요.

배드민턴

줄넘기, 농구공, 럭비공 등 공과 함께 '운동' 하면 떠오르는 이미지를 그려보았어요.

\ variation /

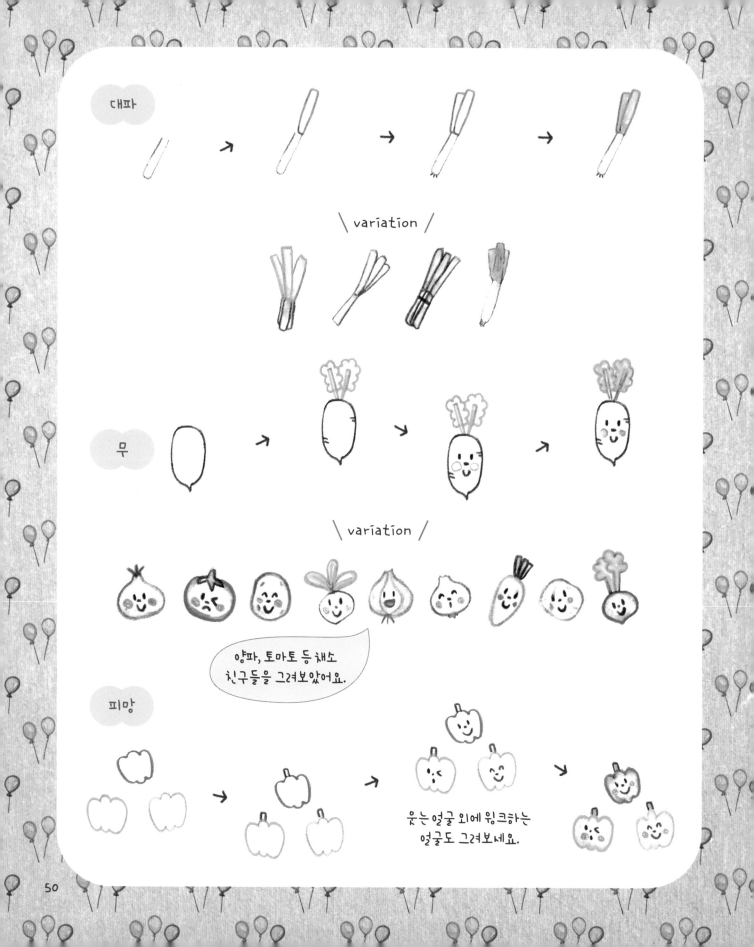

대파

\ variation /

무

\ variation /

양파, 토마토 등 채소
친구들을 그려보았어요.

피망

웃는 얼굴 외에 윙크하는
얼굴도 그려보세요.

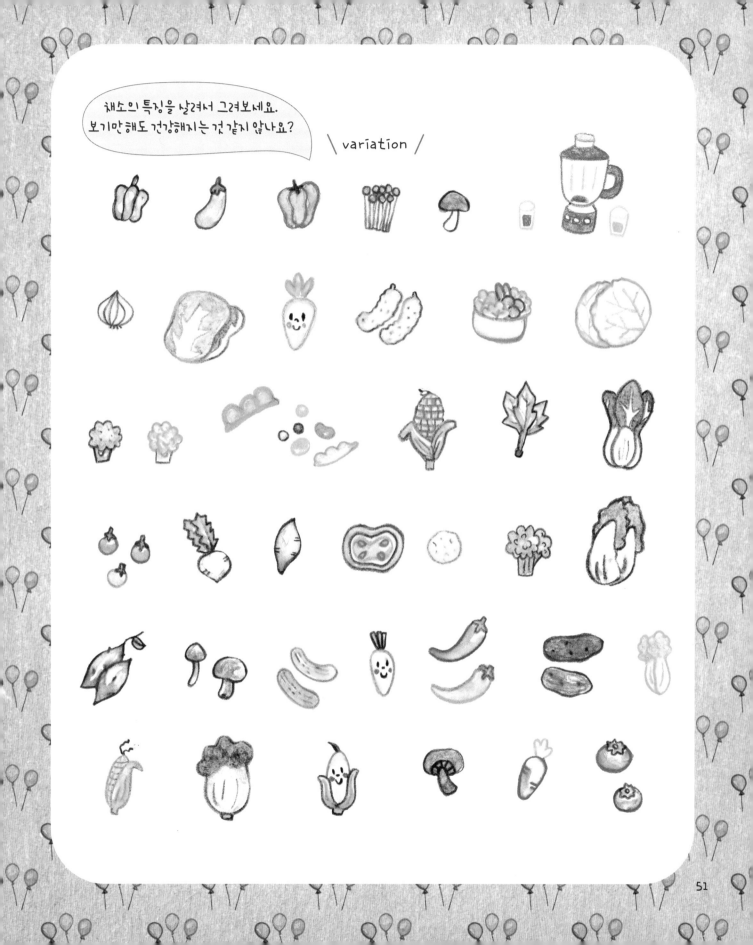

멜로디언

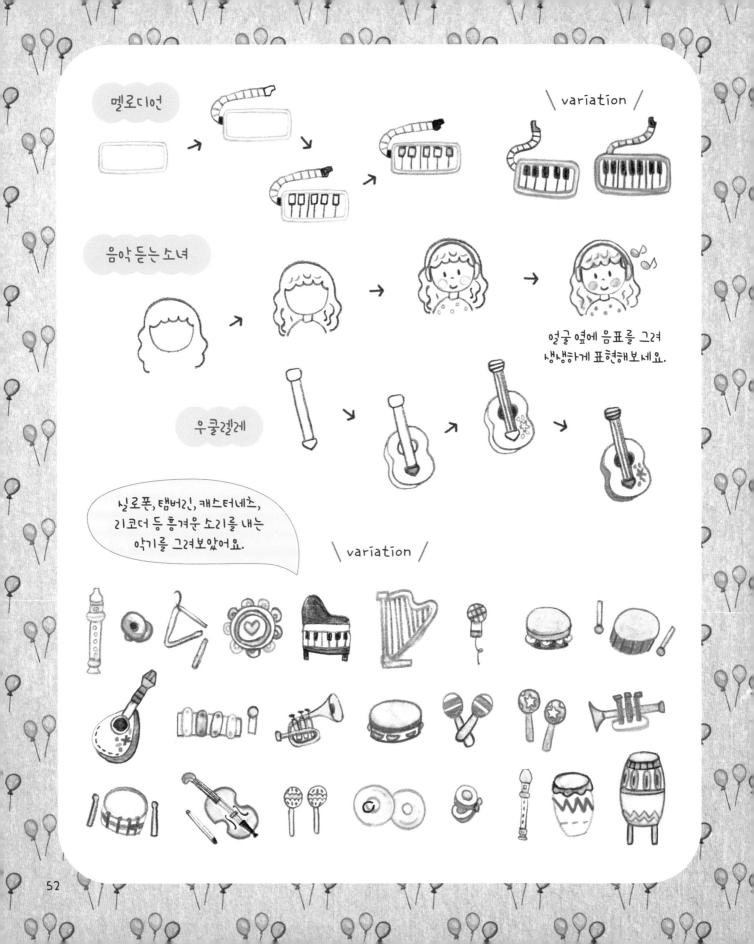

\ variation /

음악 듣는 소녀

얼굴 옆에 음표를 그려
생생하게 표현해보세요.

우쿨렐레

실로폰, 탬버린, 캐스터네츠,
리코더 등 흥겨운 소리를 내는
악기를 그려보았어요.

\ variation /

팽이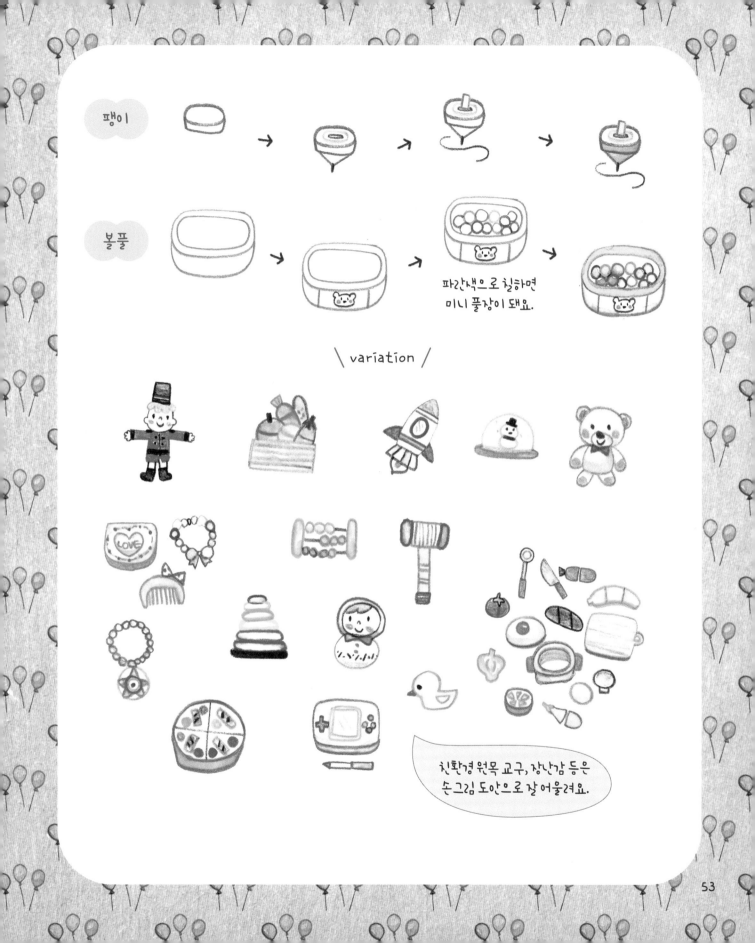

볼풀

파란색으로 칠하면
미니 풀장이 돼요.

\ variation /

친환경 원목 교구, 장난감 등은
손그림 도안으로 잘 어울려요.

July

올 여름 휴가 계획은 세웠나요?

바닷가에서 물놀이하거나 에어컨 빵빵한 카페에서 팥빙수를 먹으며 여름을 즐겨보세요.

올해에는 여름이니까 할 수 있는 일을 마음껏 해보는 건 어떨까요?

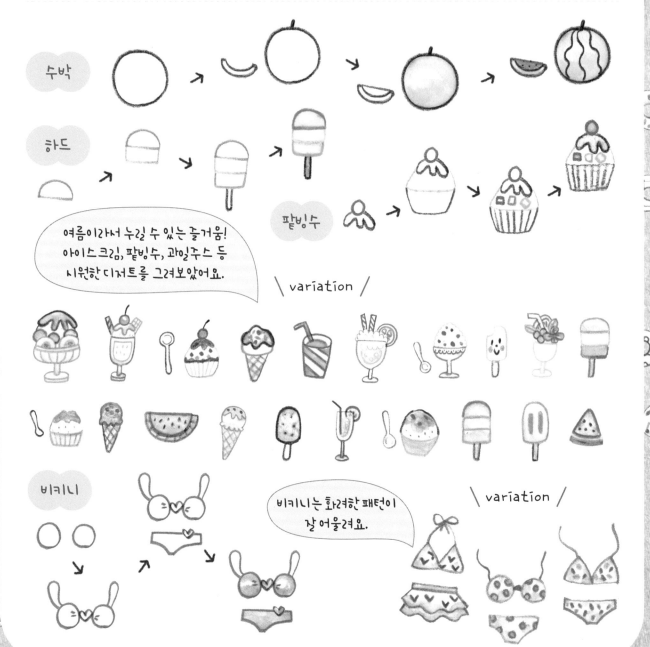

여름이라서 누릴 수 있는 즐거움! 아이스크림, 팥빙수, 과일주스 등 시원한 디저트를 그려보았어요.

\ variation /

비키니는 화려한 패턴이 잘 어울려요.

\ variation /

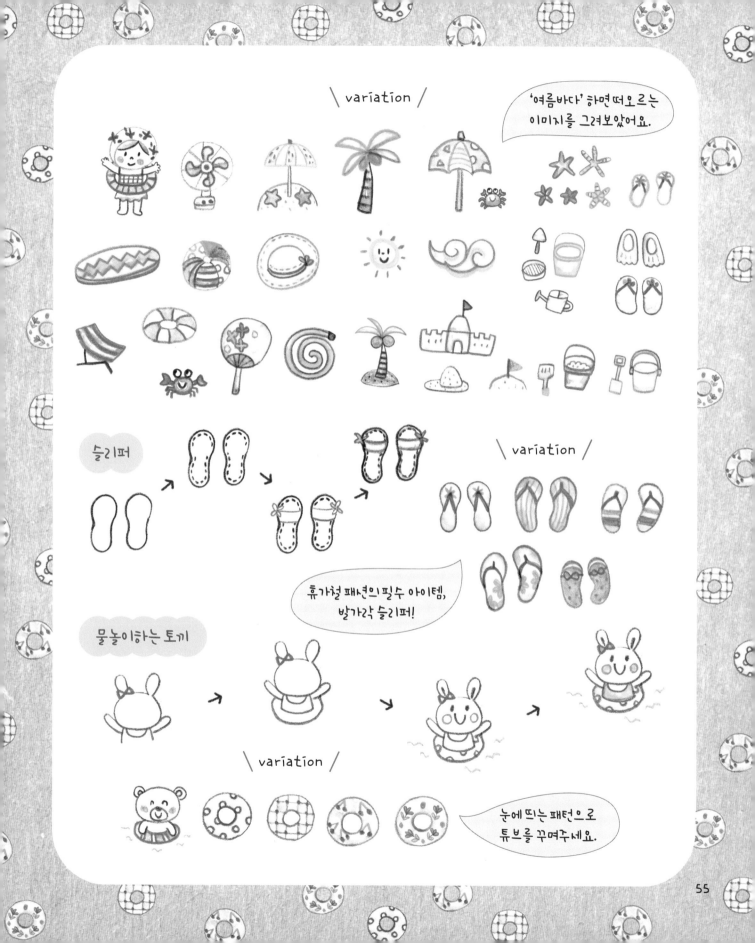

\ variation /

'여름바다' 하면 떠오르는
이미지를 그려보았어요.

슬리퍼

\ variation /

휴가철 패션의 필수 아이템,
발가락 슬리퍼!

물놀이하는 토끼

\ variation /

눈에 띄는 패턴으로
튜브를 꾸며주세요.

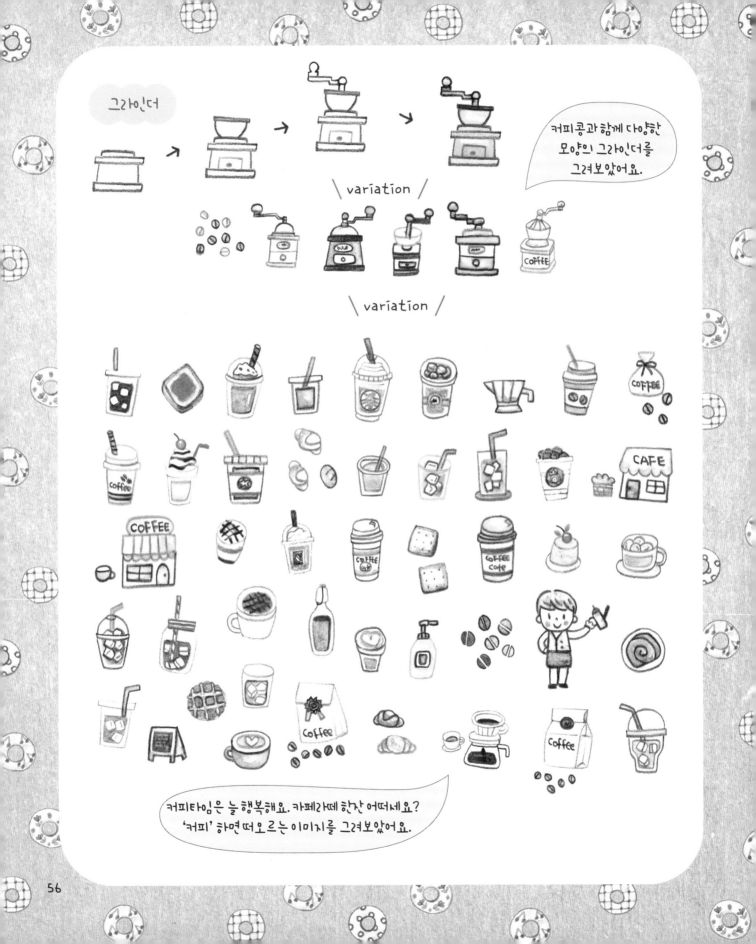

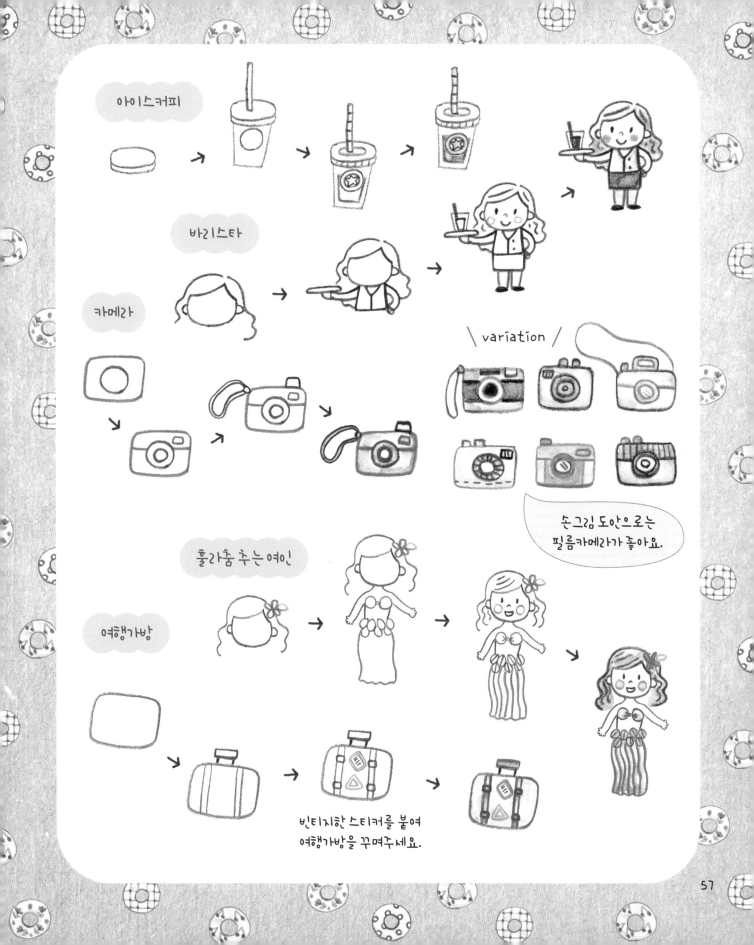

아이스커피

바리스타

카메라

\ variation /

손그림 도안으로는
필름카메라가 좋아요.

훌라춤 추는 여인

여행가방

빈티지한 스티커를 붙여
여행가방을 꾸며주세요.

여행은 참 설레어요.
크기와 종류가 다른 여행가방을
그려보았어요.

\ variation /

\ variation /

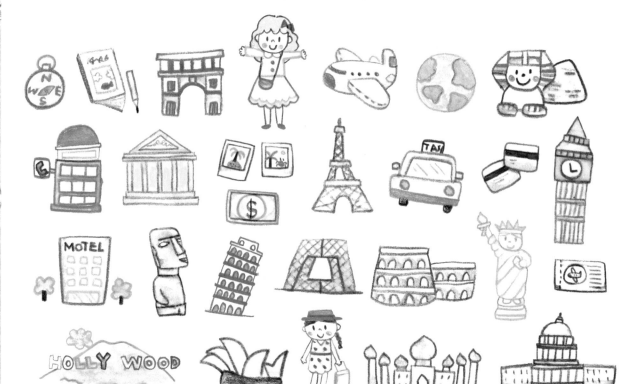

여름에 배낭여행을 떠나는 사람이 많죠?
세계 각국의 대표적인 랜드마크를 그려보았어요.

August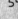

여행가서 빠질 수 없는 즐거움이 바로 쇼핑이죠!

그곳에서만 살 수 있는 물건을 발견하면 없던 힘도 불끈 솟아요.

낯선 거리를 무작정 걷다가 힘들면 예쁜 노천카페에서 노닥거려요.

파라솔

\ variation /

2인 좌석으로 그리는 게 안정적이에요.

카페

간판 옆에 커피잔을 함께 그려주세요.

차 마시는 소녀

\ variation /

카페 옆에 입간판, 화단 등을 그리면
더더욱 카페 분위기가 나요.

스쿠터

택시

노란색으로
모두 칠해도 좋아요.

버스

창문으로 안에 타고 있는 사람이
보이게 표현하세요.

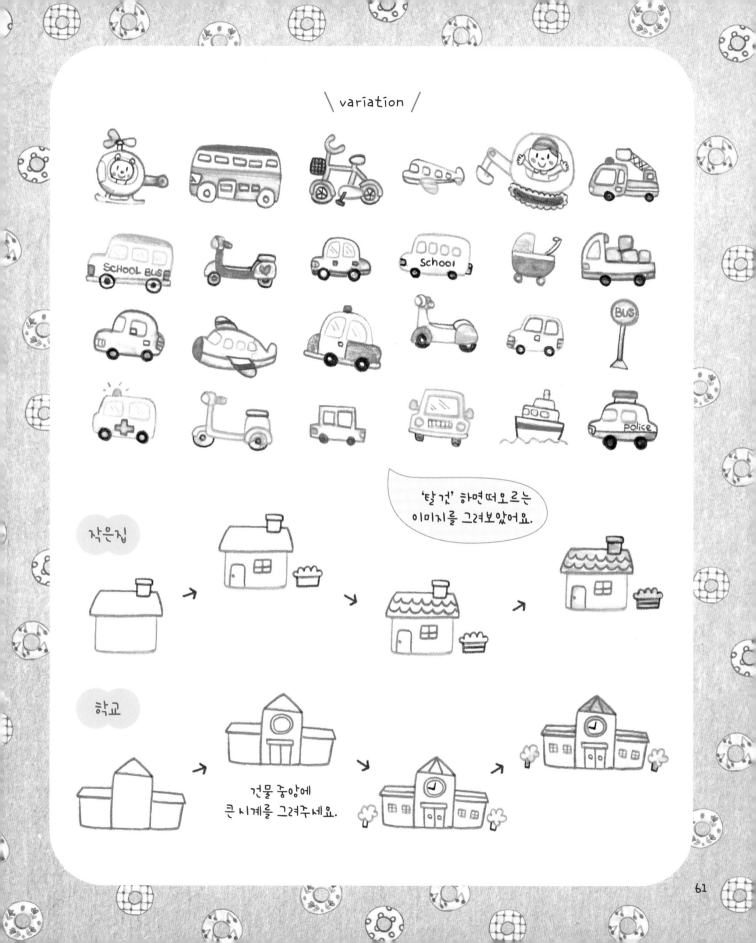

\ variation /

'탈 것' 하면 떠오르는
이미지를 그려보았어요.

작은집

학교

건물 중앙에
큰 시계를 그려주세요.

SCHOOL BUS

School

BUS

Police

꽃집

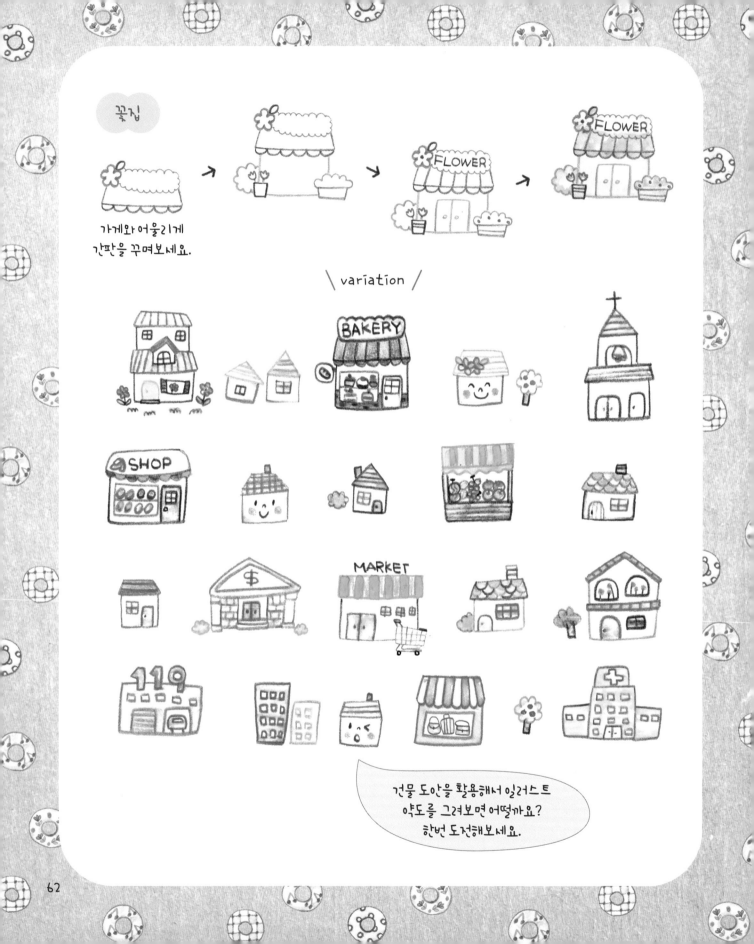

가게와 어울리게
간판을 꾸며보세요.

\ variation /

건물 도안을 활용해서 일러스트
약도를 그려보면 어떨까요?
한번 도전해보세요.

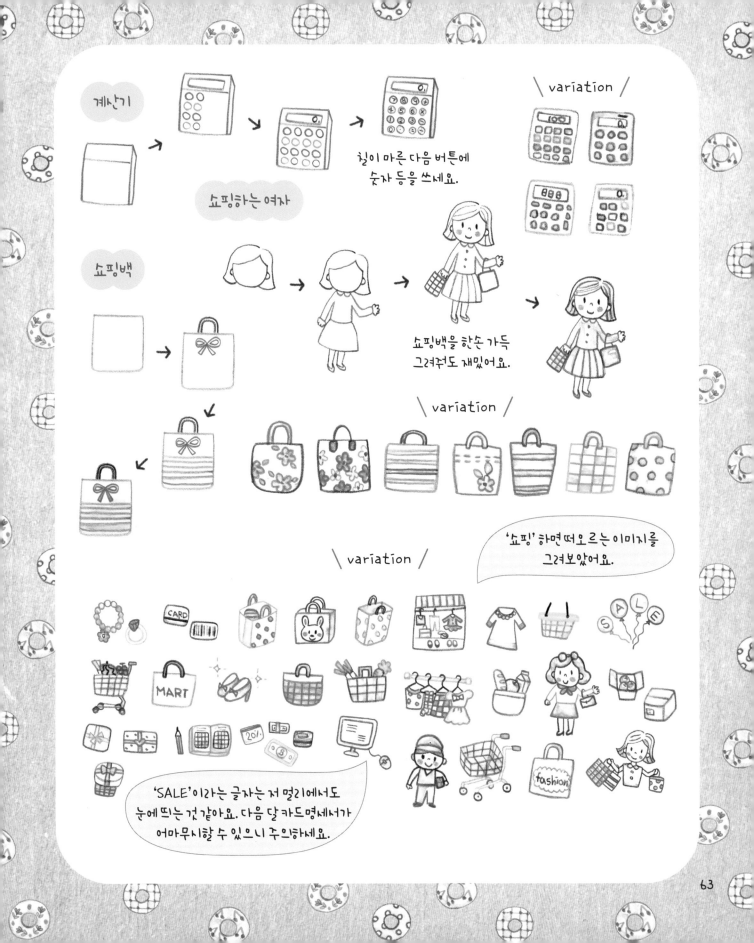

계산기

칠이 마른 다음 버튼에
숫자 등을 쓰세요.

\ variation /

쇼핑하는 여자

쇼핑백을 한손 가득
그려줘도 재밌어요.

쇼핑백

\ variation /

\ variation /

'쇼핑'하면 떠오르는 이미지를
그려보았어요.

'SALE'이라는 글자는 저 멀리에서도
눈에 띄는 것 같아요. 다음 달 카드명세서가
어마무시할 수 있으니 주의하세요.

63

September

한가위에는 온가족이 모여 송편을 먹고 보름달을 보며 가족의 안녕을 기원해요.
TV에 나오는 추석 특집 프로그램을 보는 재미도 쏠쏠하고요.
바나나, 귤, 딸기 등 과일을 먹으며 오랜만에 만난 친척들과 도란도란 얘기도 나눠요.

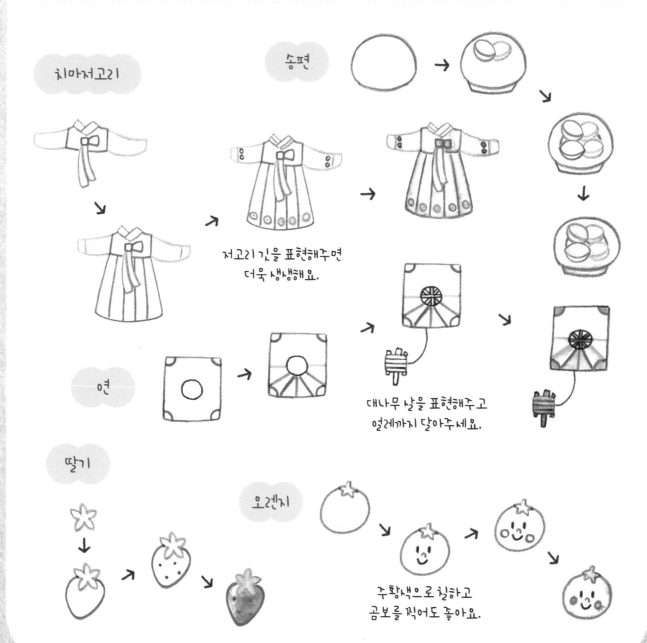

치마저고리

송편

저고리 깃을 표현해주면
더욱 생생해요.

연

대나무 살을 표현해주고
얼레까지 달아주세요.

딸기

오렌지

주황색으로 칠하고
꼭지를 찍어도 좋아요.

포도

흰색을 조금 남겨두고 칠하면
입체적이에요.

과일은 일러스트 도안으로
좋아요. 동글동글한 과일 위주로
그려보았어요.

\ variation /

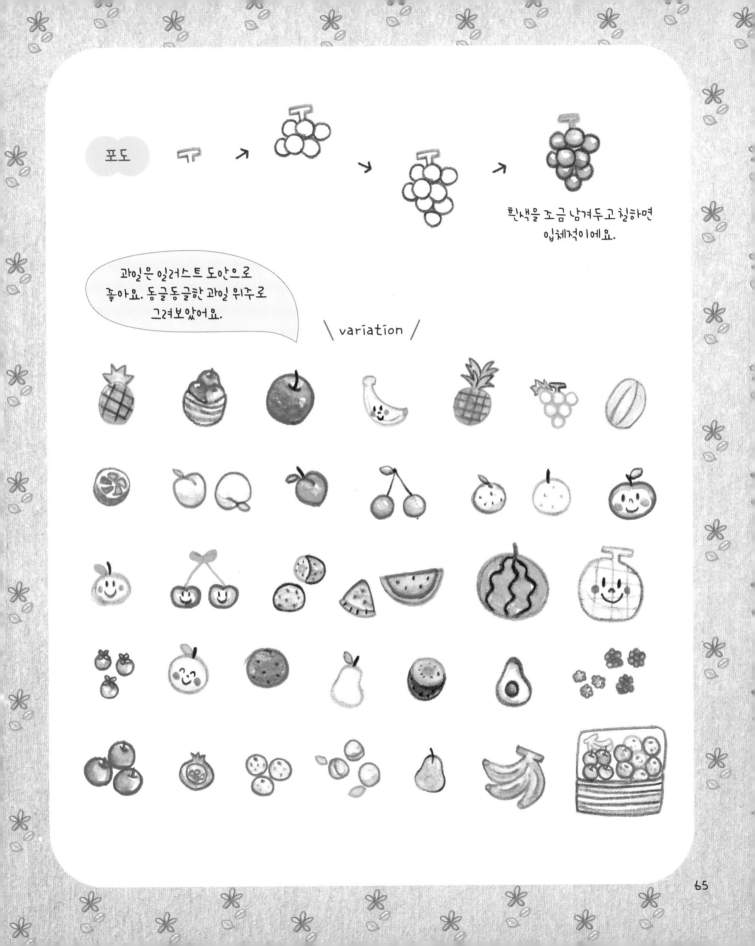

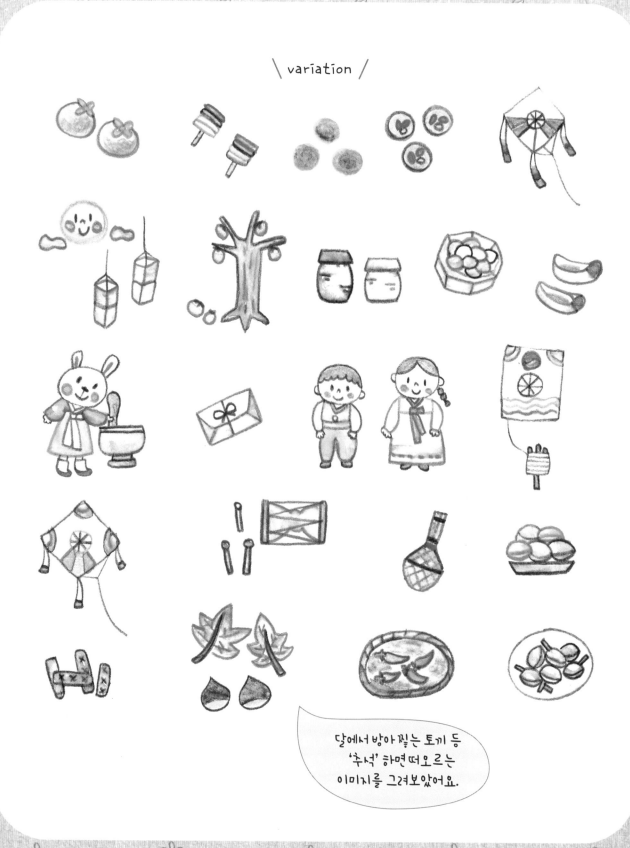

달에서 방아찧는 토끼 등
'추석' 하면 떠오르는
이미지를 그려보았어요.

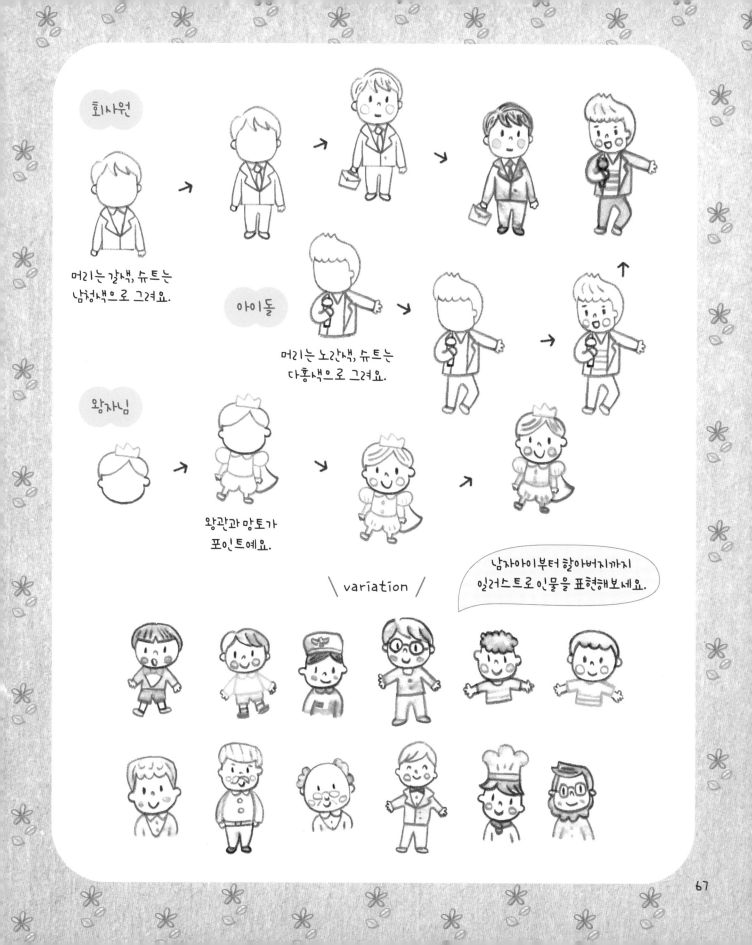

회사원

머리는 갈색, 슈트는
남청색으로 그려요.

아이돌

머리는 노란색, 슈트는
다홍색으로 그려요.

왕자님

왕관과 망토가
포인트예요.

\ variation /

남자아이부터 할아버지까지
일러스트로 인물을 표현해보세요.

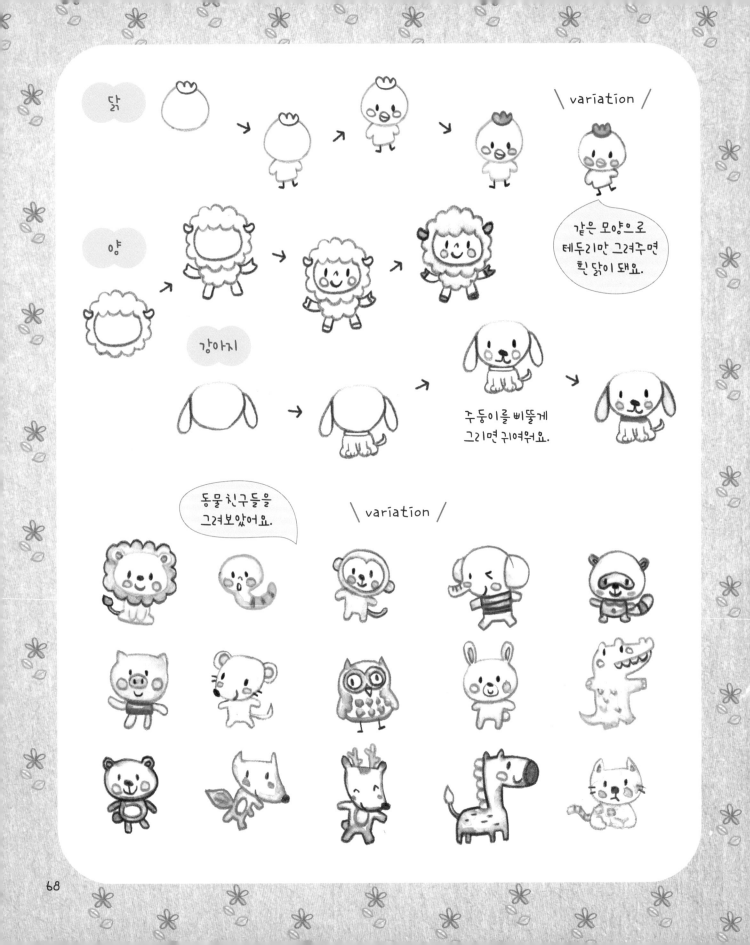

닭

양

강아지

\ variation /

같은 모양으로
테두리만 그려주면
흰 닭이 돼요.

주둥이를 삐뚤게
그리면 귀여워요.

동물친구들을
그려보았어요.

\ variation /

October

선선한 바람이 부는 10월은 책읽기 좋은 계절이에요.
햇살 좋은 날, 거실 창가에 앉아 독서에 푹 빠져보는 건 어떨까요?
나른한 주말 오후, 과자를 먹으며 만화책을 읽어도 좋을 것 같아요.

\ variation /

무드등

인테리어 소품으로도
쓰이는 조명등은 디자인이
다양해요.

고양이 의자

 → → →

토끼, 강아지 등 다른 동물을
그려도 귀여워요.

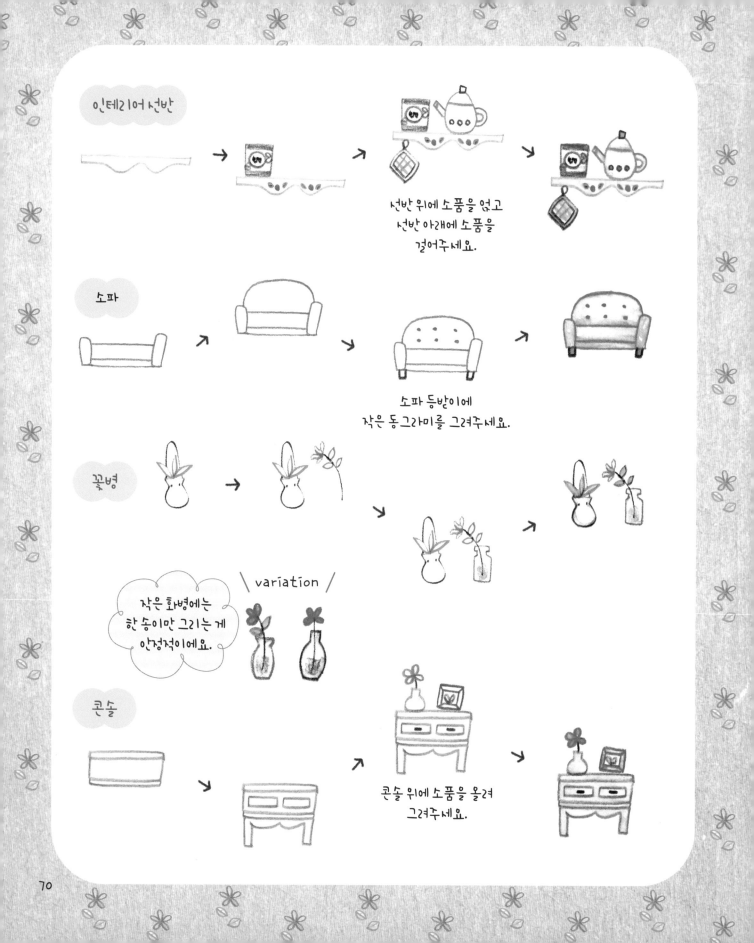

인테리어선반

선반 위에 소품을 얹고
선반 아래에 소품을
걸어주세요.

소파

소파 등받이에
작은 동그라미를 그려주세요.

꽃병

\ variation /

작은 화병에는
한 송이만 그리는 게
안정적이에요.

콘솔

콘솔 위에 소품을 올려
그려주세요.

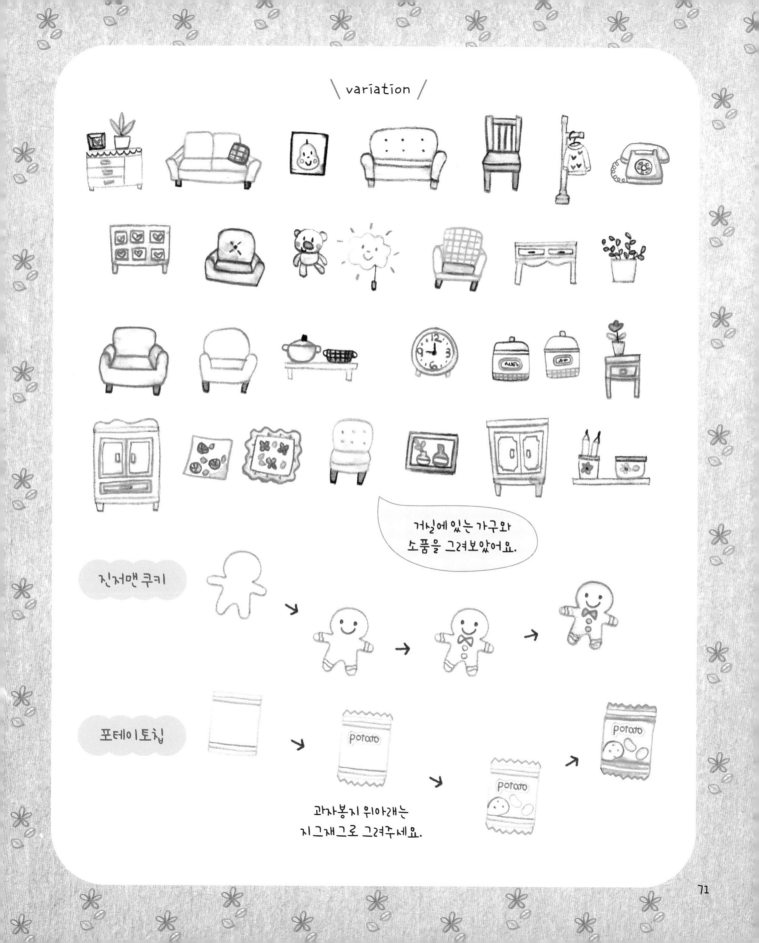

\ variation /

거실에 있는 가구와
소품을 그려보았어요.

진저맨 쿠키

포테이토칩

과자봉지 위아래는
지그재그로 그려주세요.

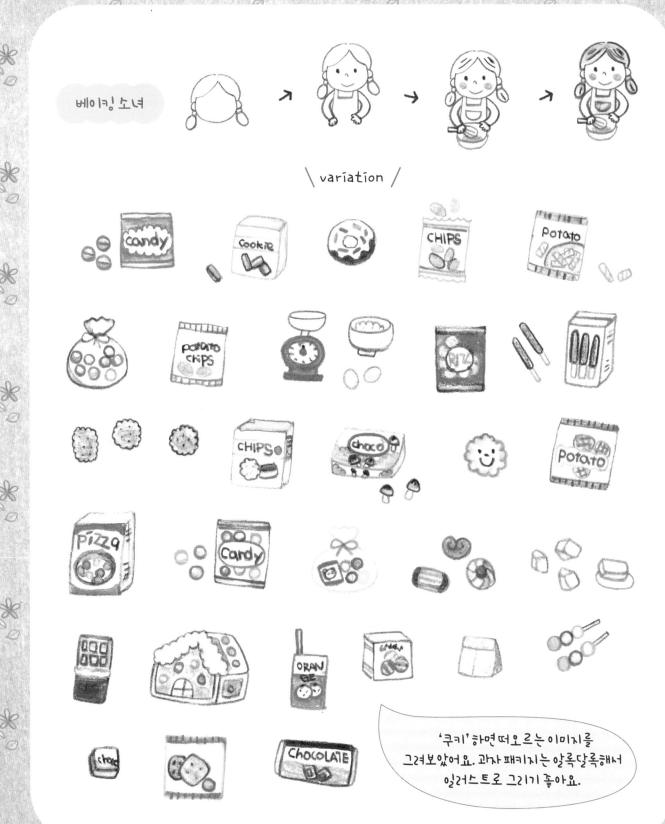

베이킹 소녀

\ variation /

'쿠키'하면 떠오르는 이미지를
그려보았어요. 과자 패키지는 알록달록해서
일러스트로 그리기 좋아요.

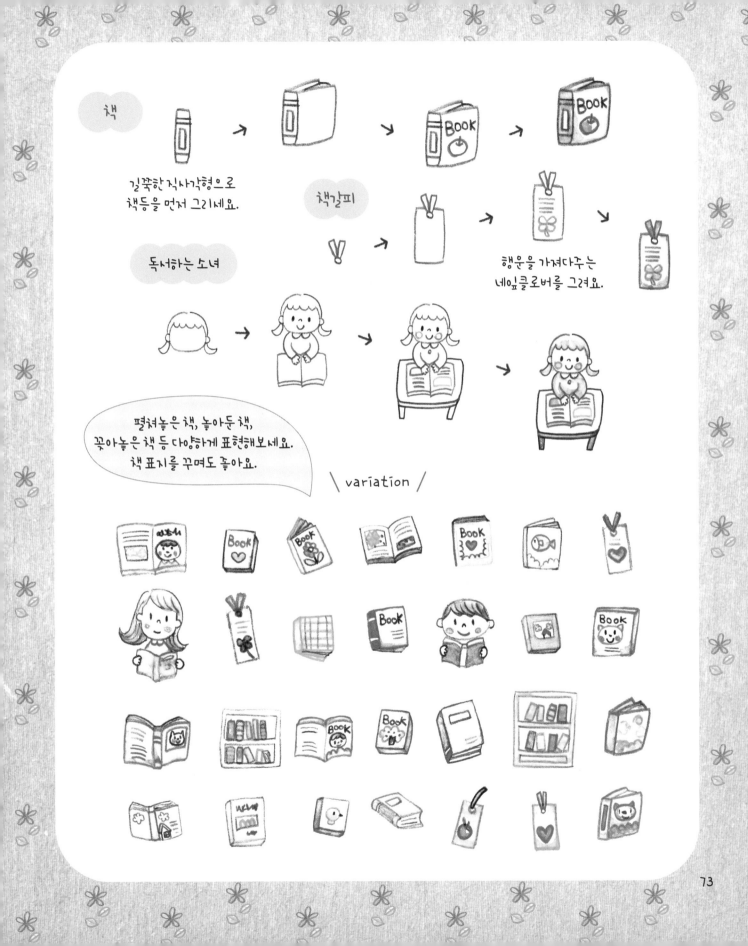

책

길쭉한 직사각형으로
책등을 먼저 그리세요.

책갈피

행운을 가져다주는
네잎클로버를 그려요.

독서하는 소녀

펼쳐놓은 책, 놓아둔 책,
꽂아놓은 책 등 다양하게 표현해보세요.
책 표지를 꾸며도 좋아요.

\ variation /

November

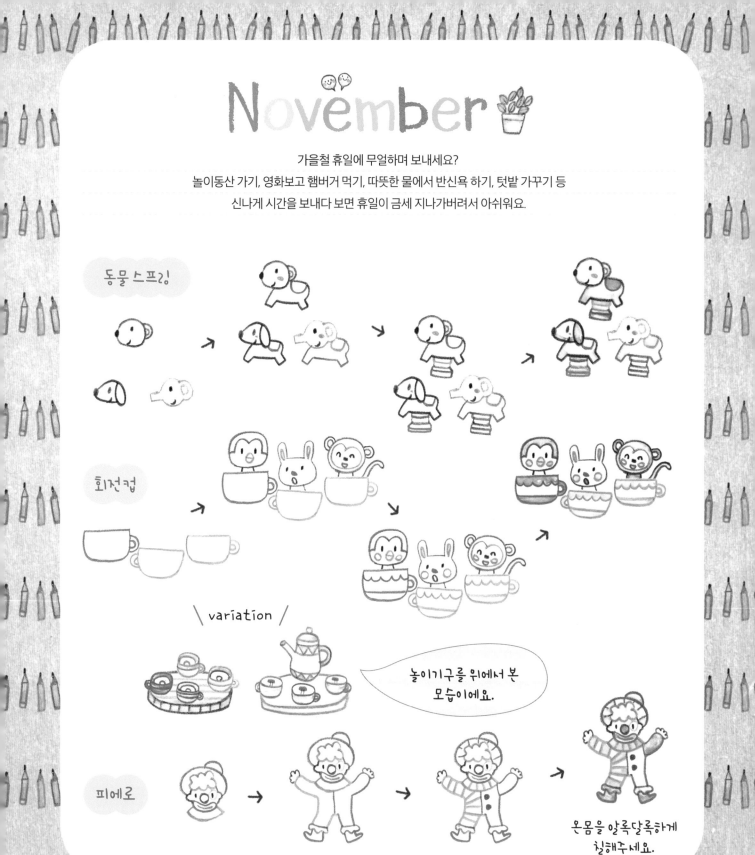

가을철 휴일에 무얼하며 보내세요?
놀이동산 가기, 영화보고 햄버거 먹기, 따뜻한 물에서 반신욕 하기, 텃밭 가꾸기 등
신나게 시간을 보내다 보면 휴일이 금세 지나가버려서 아쉬워요.

동물 스프링

회전컵

\ variation /

놀이기구를 위에서 본
모습이에요.

피에로

온몸을 알록달록하게
칠해주세요.

\ variation /

꿈과 모험이 가득한 놀이동산!
'놀이기구'하면 떠오르는
이미지를 그려보았어요.

75

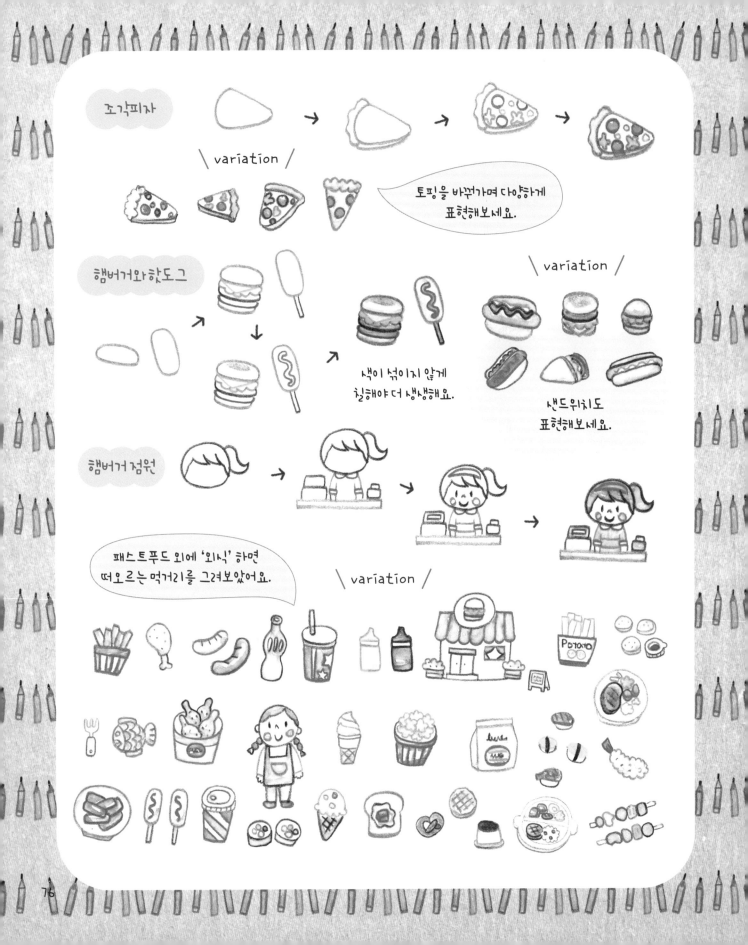

조각피자

\ variation /

토핑을 바꿔가며 다양하게
표현해보세요.

햄버거와핫도그

\ variation /

색이 섞이지 않게
칠해야 더 생생해요.

샌드위치도
표현해보세요.

햄버거 점원

패스트푸드 외에 '외식' 하면
떠오르는 먹거리를 그려보았어요.

\ variation /

Potato

바가지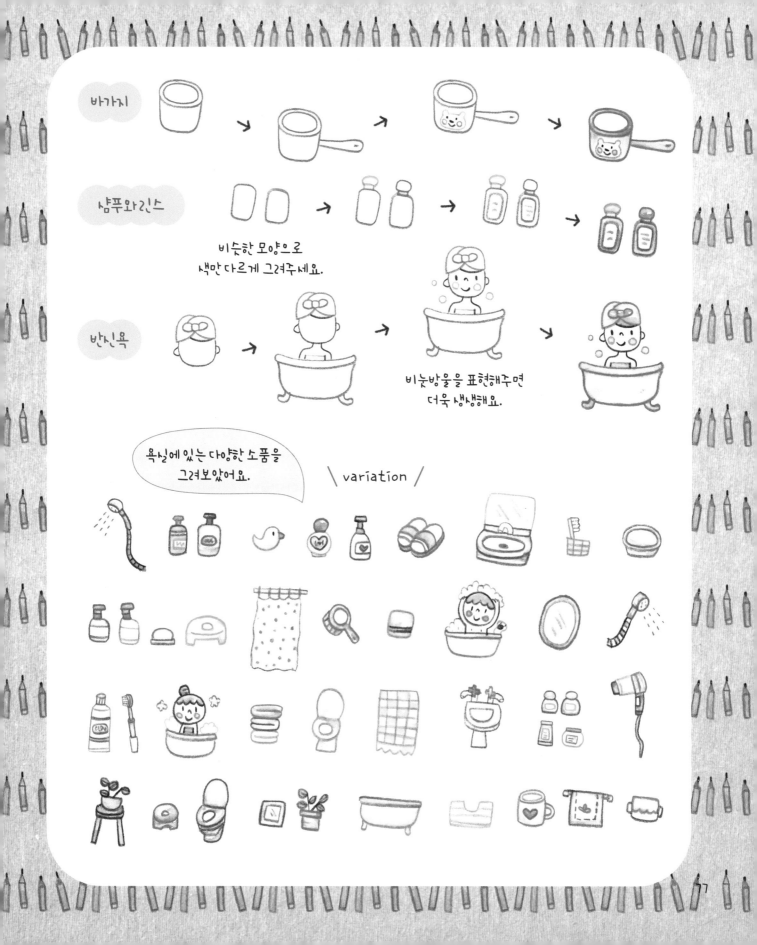

샴푸와린스

비슷한 모양으로
색만 다르게 그려주세요.

반신욕

비눗방울을 표현해주면
더욱 생생해요.

욕실에 있는 다양한 소품을
그려보았어요.

\ variation /

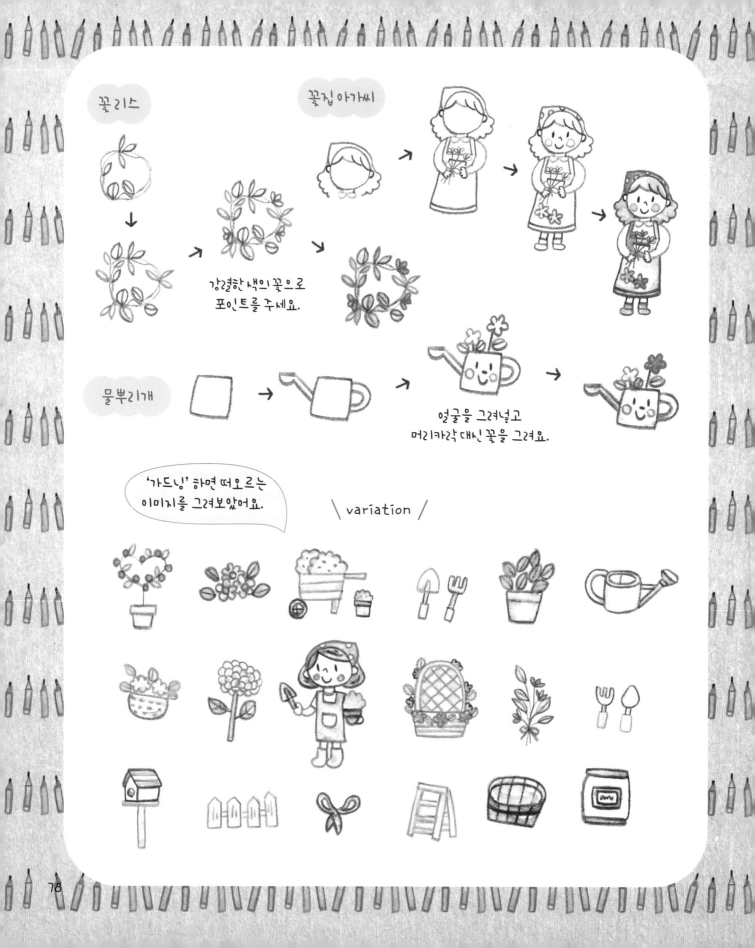

꽃리스

꽃집아가씨

강렬한 색의 꽃으로
포인트를 주세요.

물뿌리개

얼굴을 그려넣고
머리카락 대신 꽃을 그려요.

'가드닝' 하면 떠오르는
이미지를 그려보았어요.

\ variation /

December

매년 12월 25일에는 크리스마스라는 것만으로 어쩐지 설레어요.
소중한 이와 선물을 주고받고 레스토랑에서 맛있는 저녁을 먹기도 해요.
매년 새해 뉴스에는 새해 첫 출산 소식이 꼭 나와요.

아기

턱받이를 그려줘도
귀여워요.

젖병

양손잡이와 눈금으로
포인트를 주세요.

\ variation /

공갈젖꼭지도 그려보세요.

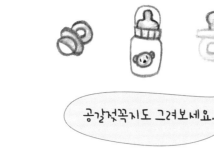

가제손수건

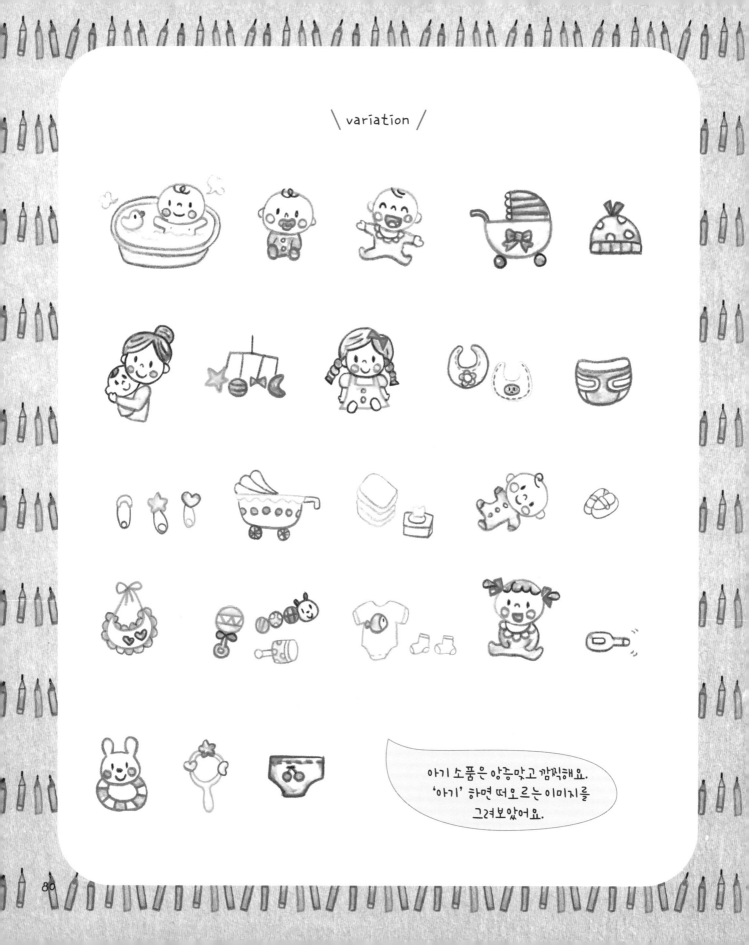

\ variation /

아기 소품은 앙증맞고 깜찍해요.
'아기' 하면 떠오르는 이미지를
그려보았어요.

크리스마스 종

종은 두 개를 그리는 게
안정적이에요.

산타클로스

크리스마스트리

꼭대기에는 별을
달아주세요.

'크리스마스' 하면 떠오르는
이미지를 그려보았어요.

\ variation /

MERRY
CHRISTMAS

81

리본

선물상자

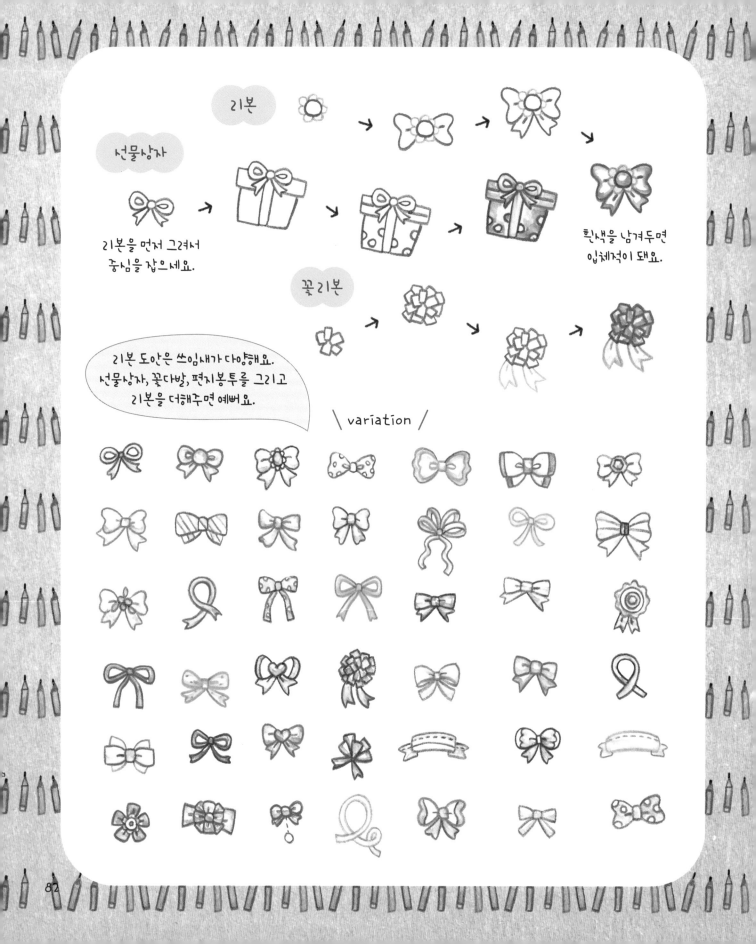

리본을 먼저 그려서
중심을 잡으세요.

흰색을 남겨두면
입체적이 돼요.

꽃리본

리본 도안은 쓰임새가 다양해요.
선물상자, 꽃다발, 편지봉투를 그리고
리본을 더해주면 예뻐요.

\ variation /

82

스테이크

레스토랑

음식을 다 그린 다음
접시를 그려요.

창가에 커튼을 달아주어 아늑한
레스토랑을 표현하세요.

레스토랑 점원

소중한 사람과 분위기
좋은 곳에서 맛있는 음식을 즐기는
순간이 참 행복하죠?

\ variation /

Restaurant

open

RESTAURANT

'이탈리안 레스토랑' 하면
떠오르는 이미지를
그려보았어요.

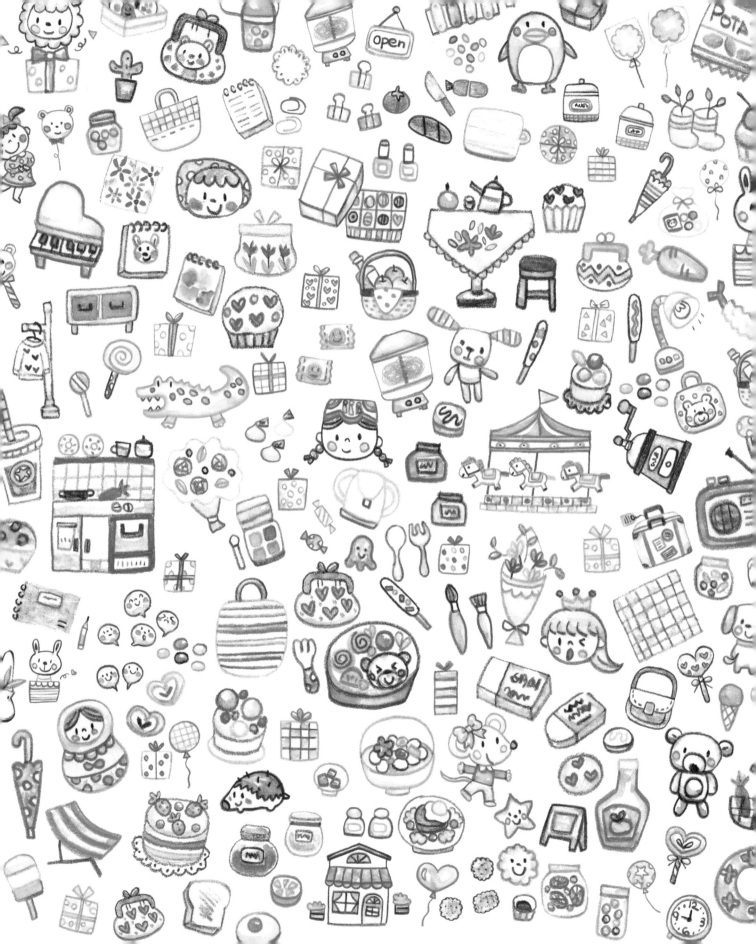

Chapter.3

수채 색연필 일러스트

FINALE

 만점 100점

 안녕

귀여워

봄

i 생일 슬퍼요

힘내요

웃어요!

사랑해♡

바나나

즐거운 하루

뽀뽀♥

열심히 공부하기

 잊지마

 곰

포도

보고싶다

하이

 따뜻

사과

소중한 친구

구름

화나 !!!

그리움

86

 열공

 공주

 왕자

 전화해

파터

 웃어 ㅋㅋㅋ
으히히

 소중한 너

 고양이

 여행

 BOY GIRL

 코코아

 너만 사랑해

 커피

 즐거운
우리집

 꽃향기

 깜짝!

 꿈나라

 선물이야!

 중요해

 우정

토닥 토닥
 잘했어

ABCDEFGHIJK
LMNOPQRSTUV
WXYZ

ABCDEFG
HIJKLMN
OPQRSTU
VWXYZ

A	B	C	D	E	F	G	H
I	J	K	L	M	N	O	P
Q	R	S	T	U	V	W	X
Y	Z						

HAPPY
BIRTHDAY!

Welcome!

COFFEE

Have
nice
day

Good

tree

Thank
You

Sunny

cake

Good
LUCK

Yes!

OPEN

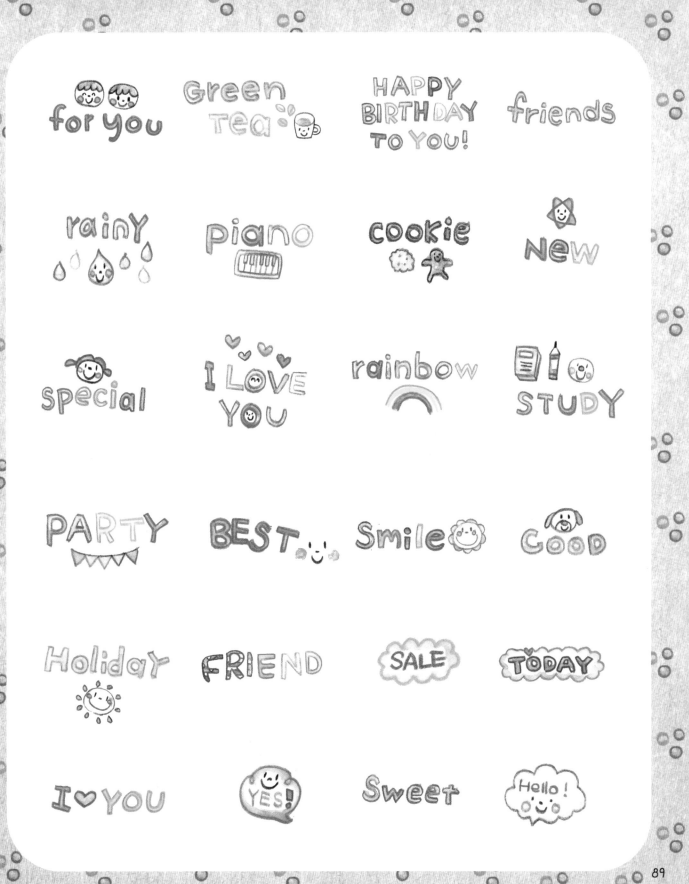

Number

1 2 3 4 5
6 7 8 9 0

1 2 3 4 5
6 7 8 9 0

1 2 3 4 0
5 6 7 8 9

1 2 3 4 5
6 7 8 9 0

1 2 3 4
5 6 7 8
9 0

1 2 3 4 5
6 7 8 9

1 2 3 4 5
6 7 8 9 0

1 2 3 4 5
6 7 8 9 0

1 2 4 5 6
7 8 9 0

12345
6789
101112

8 5 2

1 2
3 4 5

90

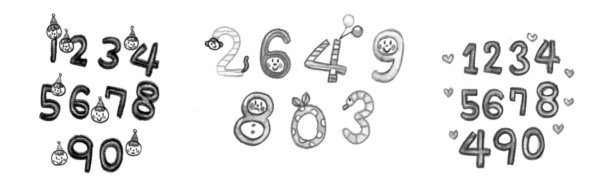

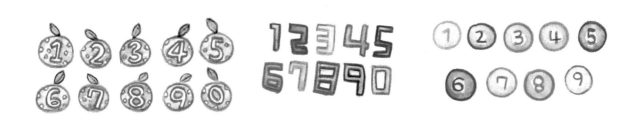

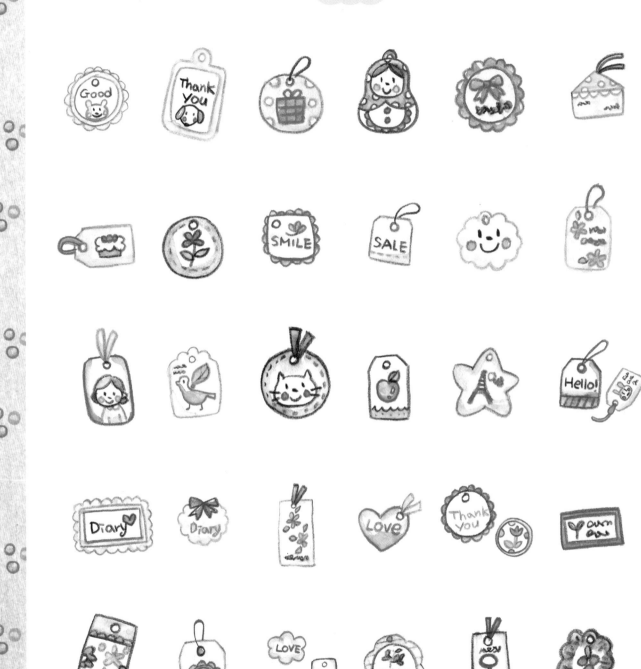

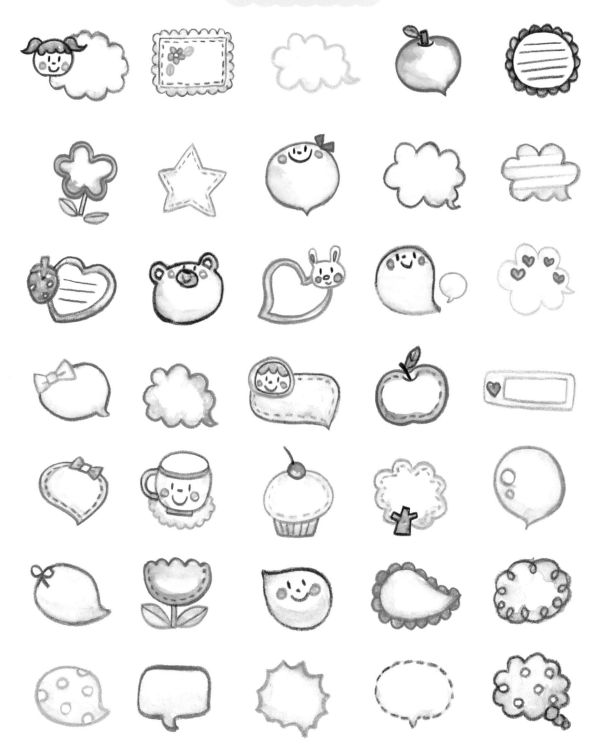

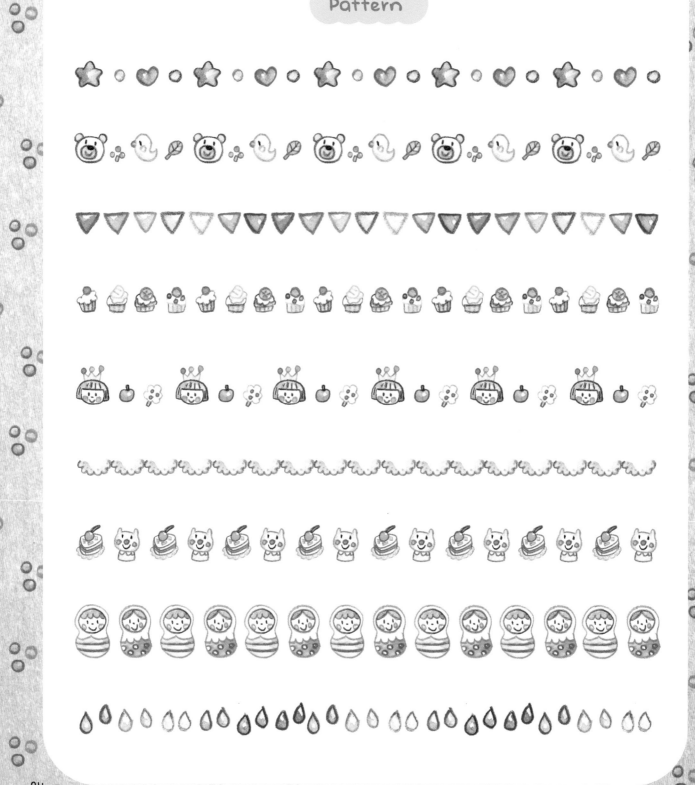

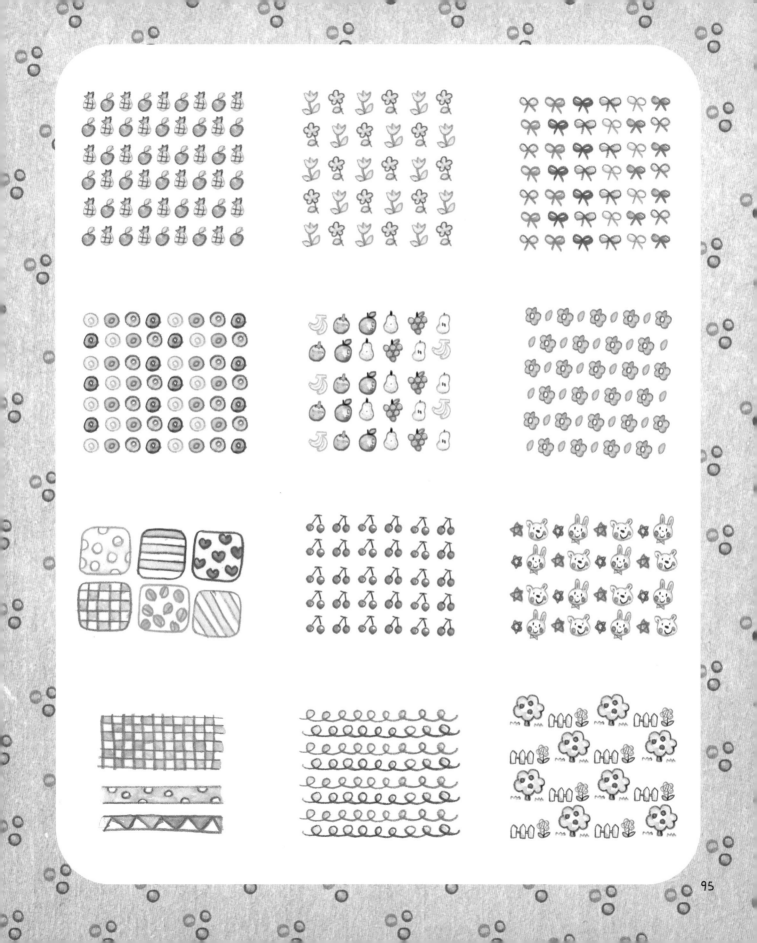

수채 색연필 일러스트

초판 1쇄 발행 2016년 8월 8일
2판 1쇄 발행 2020년 7월 27일

지은이 최윤희
펴낸이 신주현 이정희
마케팅 양경희
디자인 조성미

종이 월드페이퍼
제작 (주)아트인

펴낸곳 미디어샘
출판등록 2009년 11월 11일 제311-2009-33호

주소 03345 서울시 은평구 통일로 856 메트로타워 1117호
전화 02) 355-3922 | 팩스 02) 6499-3922
전자우편 mdsam@mdsam.net

ISBN 978-89-6857-155-8 13650

www.mdsam.net

예쁘게 오려서 소중한 사람들에게 편지를 써보세요.

for you

예쁘게 오려서 소중한 사람들에게 편지를 써보세요.

HAPPY
BIRTH DAY
TO YOU!